JANET STERNBURG

Comments Comentarios
José Alberto Romero Romano

DISTANZ

Introduction

How, I ask myself, can I make a book of photographs that isn't only a gringa's way of looking at Mexico?

This was not a question that occurred to me when I started taking photographs in Mexico twenty-three years ago, a woman in middle age who had come for a week to regain a sense I'd temporarily lost. For a long while I'd been writing a book set in the past. When it was finished and on the way to the publisher, I looked up to discover that I couldn't see the world in the present, at least not in the acute way of registering color, light, detail, that had once given me so much pleasure. During a week that was to change my life, I went to a town in the Central Highlands, taking long walks every day feeling suspended, finding that without a destination I was more receptive to what was around me. One day I stopped in front of a store window filled with a jumble of strange objects: faded advertisements for long-discontinued products, a bouquet of roses, dried out and held together by archaic tissue paper, a sketch of a jubilant cat wielding a baton—what art historian Pepe Karmel in a moving phrase from an essay on my work described as "tragic bric a brac." Hand-painted on the glass were these words: Gracias por Mirar, Thank You for Looking. These words seemed to carry a message meant for me. I wanted to take a photograph.

I hadn't brought a camera with me and the only kind available then was a disposable, also known as a throwaway or single-use camera. It had significant limitations: no depth of field, only automatic focus. However, those very liabilities turned into assets. I went on to find a way of taking photographs so that everything in the frame—in front

as well as the reflection of what was behind me—appeared on a single plane, interpenetrating with no sharp borders. I became fascinated by being able to portray layers without any manipulation, a practice I've continued. In a world full of manipulated imagery, I don't see, at least for myself, any need to distort. For me, transformation occurs on a different level, at the moment of heightened seeing when the everyday is imbued with mystery and spirit. Some of my photographs may seem like superimpositions or double exposures. They are not. They are grounded in what we call the real world while at times sharing space with abstraction, both there for the seeing. Returning to my home in Los Angeles, I pursued that vision for the next several decades, engaging in a new life in photography, learning about the medium, discovering the work of others that moved me, meeting colleagues, traveling for exhibitions and working joyfully with images.

Recently, at the end of 2022, I moved to Mexico permanently, to that same town that had first inspired me so many years before. I took a number of the photos in this book near to where I live, a barrio that retains its Mexican neighborliness. When I've traveled to other parts of Mexico, I continue my solitary walking magnetized by light, coming upon an abandoned car, stretching across its hood to get closer to the source of that light through a windshield, taking a photograph that became the cover of this book. Throughout an intense year, I took more photographs, although I don't take all that many, aiming for a simplicity that I want to look easy, but isn't. Back in my studio, I deleted ones that hinted at any sort of clichéd view of Mexico, keeping ones that spoke

through formal and poetic relationships, looking for a particular quality that's essential to me whether rendered through a single-use camera or the iPhone 10 I now use: photographs that suggest more than they depict, that imply layers and metaphors, and that refuse to be reduced to only one meaning. Eventually, I realized I had a sizable group of images that I could fully stand by, enough to make a book.

At this point I stopped and asked that question I hadn't asked before: how do I make a book that isn't only a gringa's way of looking at 'my' Mexico, more aware now that I'm living here of the assumptions of ownership that foreigners can bring to their adopted places?

I got lucky.

I met Jose Alberto Romero Romano, a physical therapist originally from Puebla, both of us living now in San Miguel de Allende, recommended by friends to treat my ailing back. For our therapy sessions, he came to my house, a home visit by a medical practitioner one of the many advantages of living here. We talked about bad backs and about our lives, our ideas, and then about my photographs on the wall of my studio. I discovered Alberto's acute sensitivity to visual images. He commented on what each photograph meant to him, the memories they evoked, his insights about Mexico. His perspective was and is both worldly, born of international travel and work with a theater troupe, and at the same time traditional, carried from his grandmother's beliefs and customs into his own daily life. I've come to realize that this combination is fundamental to many people in Mexico, not creating conflict as it often does elsewhere, but instead fostering harmony, especially within a family.

As our mutual sparking of minds continued, I asked Alberto whether he would collaborate with me on this book, working together on the commentaries that accompany images. He agreed. *Looking at Mexico / Mexico Looks Back* is a title that popped into my mind to communicate that, in addition to photographs, this book is a story of reciprocity, two people, each from different backgrounds, different countries, each with different histories and memories, looking for and finding a meeting place through photography.

This is how we have worked together these past months. Alberto would come to my home after a session with a patient. He had about an hour each day over the course of a month for us to look at individual photographs and talk, mostly in English, his second language. I typed his words into my computer, trying to get them right, to get their flavor, asking about occasional words in Spanish that I didn't understand. We drank coffee, ate a kind of pastry that we both liked, round with almond cream at the center. Sometimes he and I saw the same thing very differently, as when I showed him a photograph I'd taken through the window of a neighborhood tienda, an all-purpose store where I'd spotted bright oval objects hanging from a rope. I had no idea what they were. When I looked afterward at my photograph, I associated them with the three-dimensional roundness of Cézanne's apples. Alberto immediately recognized them as the rough pads used by his grandmother to scrub him when he was a child, pads softened over time. Always I was surprised and elated by his poetic perceptions, his turns of expression and human depth.

There was surprise too at things we had in common, experiences and emotions that crossed borders. He feels the weight of the lives of Mexican people. When he was growing up his mother had to travel a distance to work, coming home each evening to cook for the family. Now he tells me, "My brother and sister and myself are engineers, therapists, educators; people of science. We are happy. But the heaviness remains. I think it's okay now, but if I do not have enough patients I feel the weight again. Will there be enough to pay for my son's school?"

And here I feel the connection to my parents' lives during the Depression of the nineteen-thirties when my father had to leave my mother and go to another state to find a job, and then later when his small grocery store didn't have enough customers and he lost the source of our livelihood. I took the insecurity inside myself so although I too am happy now, I share the fear that it could all be taken away. Alberto and I both understand the fragility of lives.

Throughout, we are considerate of one another. I ask him to read the commentaries I've shaped from his words, to make sure they're true to his intentions and language. We adjust and change as we go along. Gradually we find that certain themes recur again and again: time, spirit, transformation. They turn out to be at the heart of this book.

Mexico continues to stun me as it has for all these years, its color arriving like a sudden gust. So too its consonances that elsewhere would be discordant, as when a bicycle nests in the branches of a tree. However much this may seem surreal if we are primed for that expectation, it is not. The bicycle belongs, along with a rope, a chain, a pail.

So much photography is about isolating what is, framing it in its unique-
ness, its apartness. In Mexico, so much lives together, with a greater
tolerance for ambiguity and a sense that nothing should be isolated.

I think of a time some years ago, when I had just learned that a much-
loved cousin in the United States had died that day. I walked down the
steep hill from my house to the Centro, unaware of my surroundings,
my mind full of his loss. I stumbled, and bumped into a woman walking
ahead of me. I didn't know her, but without thinking I said, "Perdóname,
mi primo murió." Forgive me, my cousin has died. A stranger, she put
her arms around me, startling me with the spontaneous generosity that
I and many others feel in Mexico.

Making this book has been a life-expanding experience for me. A some-
what typical only child, I have spent my life as a solo creator. With this
book, my former self has opened, not only to a collaborator, but also
to what I want as I get older: to let Mexico guide me into its kindness,
its inclusiveness. Alberto has told me about his six-year old son Jeronimo
who also shares his sensitivity to visual images. As we worked on this
book, I sent batches of my photos home to Jero. At times my printer
would balk and spit out only a third of the picture. To me, that was a mis-
take, the paper destined to be discarded. But Alberto stops me—"That's
good. Jero can use the rest of the page to make his own drawing."

Here is what else I've come to want: to go deeper into my own ways
of seeing because that is what I have to offer. To recognize that what
I do not know can be a gift. To share a piece of paper.

Janet Sternburg, 2023

Introducción

Ahora me pregunto: ¿Cómo puedo armar un libro de fotografías que no sea sólo la manera en que una gringa mira a México?

Ésta no fue una pregunta que me llegó a la mente cuando empecé a tomar fotografías hace veintitrés años, cuando era una mujer de mediana edad, quien había llegado por una semana allí para recobrar un sentido que había perdido temporalmente. Por un buen rato ya había estado escribiendo un libro que tomaba lugar en el pasado. Cuando lo terminé y me encontraba en camino con mi editor, me asomé para descubrir que ya no podía ver el mundo en el presente, al menos no en la manera aguda de registrar color, luz y detalle que en algún momento me había dado tanto placer. Durante una semana en la que iba a cambiar mi vida, fui a un pueblo en las tierras altas centrales, tomando largas caminatas cada día sintiéndome suspendida, descubriendo que sin un destino, yo era más receptiva a lo que me rodeaba. Un día me detuve frente al escaparate de una tienda con un revoltijo de objetos extraños, anuncios descoloridos de productos descontinuados hace mucho tiempo, un ramo de rosas secas y unidas por papel de seda arcaico, un boceto de un gato jubiloso empuñando un bastón…, todo lo que el historiador del arte Pepe Karmel, en un conmovedor ensayo sobre mi trabajo, describió como trágico bric a brac. Pintadas a mano sobre el cristal estaban estas palabras: Gracias por mirar. Estas palabras parecían llevar un mensaje destinado a mí. Quise tomar una foto.

No había llevado una cámara conmigo y el único tipo disponible en ese momento era una desechable, también conocida como cámara que se tira o de un solo uso. Tenía limitaciones significativas: sin profundidad de campo, solo enfoque automático. Sin embargo, esas mismas desventajas se convirtieron en ventajas a medida que buscaba una manera de tomar fotografías para que todo lo que estuviera a cuadro (al frente así como el reflejo de lo que estaba detrás de mí) aparecía en un solo plano, interpenetrando, sin fronteras claras. Quedé fascinada, capaz

de retratar un mundo de capas de tiempo y espacio sin manipulación. Al regresar a mi hogar en Los Ángeles, perseguí esa visión durante las siguientes décadas, descubriendo una nueva vida en la fotografía, aprendiendo, profundizando en la relación de las imágenes con las palabras, conociendo a colegas, viajando para participar en exposiciones y trabajando alegremente con imágenes.

Recientemente, a finales de 2022, me mudé de manera permanente a ese mismo pueblo que me había inspirado por primera vez hace tantos años en México. Varias de las fotos de este libro las tomé cerca de donde vivo ahora, en una colonia que aún conserva su buena vecindad, con gentrificación menos rápida que otras partes de San Miguel de Allende. He continuado con mi práctica de caminar en solitario, alerta a todo lo que me rodea, magnetizada por la luz que atraviesa el parabrisas, tal como en la portada de este libro. Sólo una extensión de vidrio y el cofre de un coche sobre el que han caído frondas. Pero no es tan simple. La palabra no expresa asombro al verlo por primera vez, mi estiramiento sobre el cofre del automóvil para acercarme a la fuente de esa luz, y a la comprensión instintiva de que estaba en mi propio territorio donde un objeto ordinario se infundía de misterio y espíritu.

Tomé más y más fotografías, las clavé en la pared de mi estudio, las conside-raba como posibilidades para conservar o descarte, las movía para descubrir qué imágenes contiguas podrían revela, eliminaba las que insinuaban una visión cliché de México, agregaba las que hablaban de entre sí a través de relaciones formales y poéticas. Al decidir qué imágenes conservar, busco una cualidad particular que sea esencial para mí, ya sea con una cámara de un solo uso o con el iPhone 10 que uso ahora: fotografías que sugieran más de lo que representan, que impliquen capas y metáforas, y que se nieguen a ser reducidas a un solo signifi-cado. Finalmente, me di cuenta de que tenía un grupo considerable de imágenes que me satisfacían por completo, lo suficiente como para armar un libro.

En este punto me detuve y me hice esa pregunta que no me había hecho antes: ¿Cómo hacer un libro que no sea solo la versión gringa de mirar a México, ahora que vivo aquí y que soy más consciente de las conjeturas de propiedad cultural que los extranjeros pueden traer a sus lugares de adopción?

Tuve suerte.

Conocí a José Alberto Romano Romero, un fisioterapeuta originario de Puebla, los dos vivíamos ahora en San Miguel de Allende, me lo habían recomendado unos amigos para tratar una espalda enferma. Para nuestras sesiones de terapia, él venía a mi casa, hacía una visita médica a domicilio, lo cual es una de las muchas ventajas de vivir aquí. Hablábamos sobre problemas de la espalda y luego sobre nuestras vidas, nuestras ideas y luego sobre las fotografías que había clavado en la pared. Descubrí la aguda sensibilidad de Alberto hacia las imágenes visuales. Me comentaba lo que significaba cada fotografía para él, los recuerdos que le evocaban, sus reflexiones sobre México. Su perspectiva era y es a la vez cosmopolita, nacida de viajes internacionales y trabajo con una compañía de teatro, y al mismo tiempo tradicional, fomentada por las creencias y costumbres de su abuela y llevadas a su propia vida cotidiana. Me he dado cuenta de que esta combinación es fundamental para muchas personas en México, y no crea conflictos como suele ocurrir en otros lugares, sino que fomenta la armonía, especialmente al interior de la familia.

Mientras continuábamos con nuestras mutuas ideas desprendiendo luz, le pregunté a Alberto si colaboraría conmigo en los textos de este libro. Él aceptó. Miro a México y me devuelve la mirada es un título que me vino a la mente para comunicar que, además de contener fotografías, este libro es una historia de reciprocidad, dos personas, cada una con diferentes orígenes, diferentes países, cada una con diferentes historias y memorias, las dos buscando y hallando un lugar de encuentro a través de la fotografía.

Así es como hemos trabajado juntos estos últimos meses. Alberto venía a mi estudio después de alguna sesión con un paciente. Cada día tenía alrededor de una hora, así durante el transcurso de un mes, para que miráramos fotografías individuales y conversáramos principalmente en inglés, su segundo idioma. Escribía sus palabras en mi computadora, tratando de capturarlas correctamente, de extraer su sabor, preguntando sobre palabras de uso poco frecuente en español, que no entendía. Tomábamos café, comíamos una especie pastel que a los dos nos gustaba, redondo con crema de almendras en el centro. A veces, él y yo veíamos la misma cosa de manera muy diferente, como cuando le mostré una fotografía que había tomado a través del escaparate de una tienda de barrio, una tienda de uso múltiple donde vi brillantes objetos ovales colgando de una cuerda. No tenía idea de lo que se trataban. Cuando después miré mi fotografía, los asocié con las manzanas dimensionales de Cezanne. Para Alberto eran las esponjas ásperas que usaba su abuela para lavar su cuerpo cuando era niño, mismas que se ablandaban con el tiempo.

También había sorpresa por cosas que teníamos en común, experiencias y emociones que traspasaban fronteras. Él siente el peso de la vida de los mexicanos. Cuando él era niño, su madre tenía que recorrer una distancia para ir al trabajo y volvía a casa todas las noches para cocinar para la familia. Ahora, me dice, "Mi hermano, mi hermana y yo somos ingenieros, terapeutas, educadores; gente de ciencia. Somos felices. Pero permanece la pesadumbre. Creo que está bien por ahora, pero si no tengo suficientes pacientes, siento el peso de nuevo. ¿Habrá suficiente para pagar la escuela de mi hijo?".

Y aquí siento la conexión con la vida de mis padres durante la Depresión de los años treinta, cuando mi padre tuvo que dejar a mi madre e irse a otro estado a buscar en empleo, y luego cuando su tiendita de abarrotes no tenía suficientes clientes y perdió nuestra fuente de sustento. Llevé la inseguridad dentro de mí y

a pesar de que ahora soy feliz también, comparto el temor de que todo me puede ser arrebatado. Ambos entendemos la fragilidad de las vidas.

Somos considerados el uno con el otro. Le pido que lea los textos que he formado a partir de sus palabras, para asegurarme de que son fieles a sus intenciones y, si no lo son, los ajustamos y cambiamos. Poco a poco, Alberto y yo encontramos que ciertos temas se repiten una y otra vez, son el tiempo, el espíritu y la transformación, y estos resultan estar en el corazón de este libro.

México me sigue deslumbrando como lo ha hecho durante todos estos años, su color llega como una ráfaga repentina. Así también sus consonancias que en otro lugar serían discordantes, como cuando una bicicleta anida en las ramas de un árbol. Por mucho que esto pueda parecer surrealista, si estamos preparados para esa expectativa, no lo es. La bicicleta pertenece, junto con una cuerda, una cadena, un balde. Gran parte de la fotografía se trata de aislar lo que es, enmarcándolo en su singularidad, su separación. En México, tantas cosas conviven, no necesariamente de acuerdo con una explicación unidimensional que podría haber buscado antes de mudarme aquí, sino con una mayor ambigüedad y un sentido de que nada debe estar aislado.

Pienso en una época, hace algunos años, cuando acababa de enterarme de que ese día, un muy querido primo mío había muerto en los Estados Unidos. Bajé la empinada colina desde mi casa hasta el centro, sin darme cuenta de mi entorno, con la mente llena por su pérdida. Tropecé y choqué con una mujer que caminaba delante de mí. Yo no la conocía, pero sin pensarlo le dije: "Disculpe, mi primo acaba de morir". Una desconocida, me abrazó, sorprendiéndome con la generosidad que yo y muchos otros sentimos en México.

Elaborar este libro ha sido para mí una experiencia de expansión de vida. Una suerte de hijo único típico, he pasado mi vida como creadora en solitario. Con este libro, mi antiguo yo se ha abierto, no solo a un colaborador, sino también

a lo que quiero a medida que envejezco. Dejar que México me guíe hacia su generosidad de espíritu, su inclusión, hacia el sentimiento de que yo también puedo ser parte de él. Alberto me ha hablado de Jerónimo, su hijo de seis años, con quien comparte su sensibilidad por las imágenes. Mientras trabajábamos en este libro, envié ejemplos de mis fotos a Jero. A veces, mi impresora se resistía y escupía solo un tercio de la imagen. Para mí eso era un error, el papel destinado a ser desechado. Pero Alberto me detiene, "Eso es bueno. Jero puede usar el resto de la página para hacer su propio dibujo".

Esto es lo que más he llegado a querer: profundizar en mis propias formas de ver, porque eso es lo que tengo para ofrecer. Reconocer que lo que no sé puede ser un regalo. Compartir un trozo de papel.

Janet Sternburg, 2023

When I was a little boy in the shower, my grandmother used to scrub me with these. I remember water on the floor. These pads are called estropajos and they're something that Mexicans have in common. At first to a child they're big and hard, but this changes with time. After they're used for a while, they get softer and their name changes to zacatitos. Now they have become part of our identity. They make us feel a connection to being Mexican.

Cuando era pequeño mi abuela me lavaba con esto en la regadera. Recuerdo el agua en el suelo. Estas almohadillas que se llaman estropajos y que son algo que los mexicanos tienen en común. Al principio son grandes y duros para un niño, pero esto cambia con el tiempo. Después de usarlos por mucho rato, se vuelven más blanditos y su nombre cambia a zacatitos. Ahora se han convertido en parte de nuestra identidad. Nos hacen sentir una conexión con el hecho de ser mexicanos.

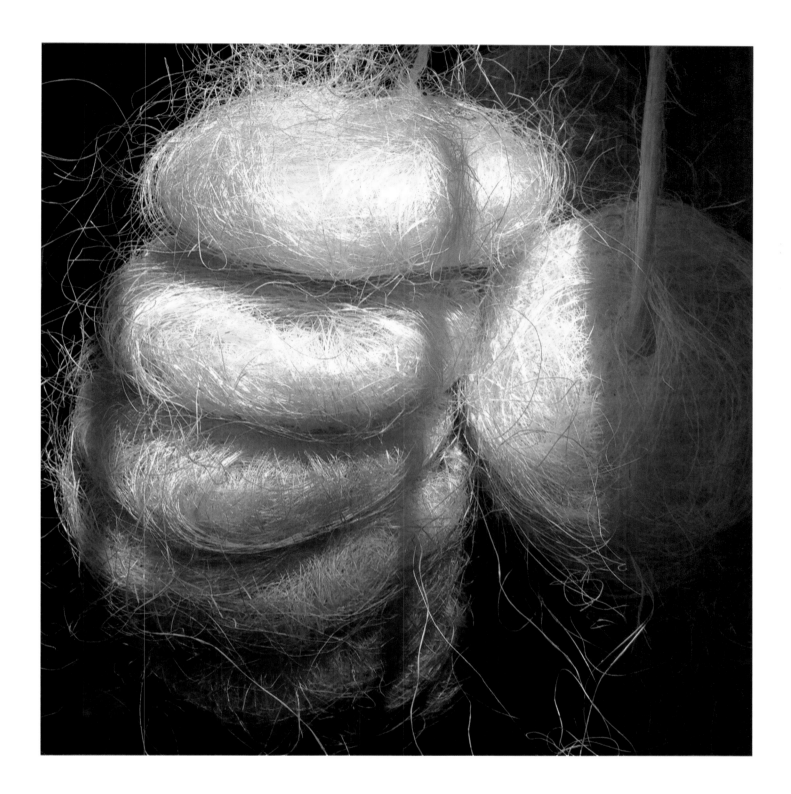

They are working. The blanket is protection against the mirror breaking. They are using what they have, but is it enough? For me, no. But they are from a family of vidrioros, several generations of glaziers, so they are experts.

Están trabajando. La cobija le protege al espejo para que no se quiebre. Utilizan lo que tienen, pero ¿es suficiente? Para mí, no. Pero son una familia de vidrieros, varias generaciones de vidrieros, así que son expertos.

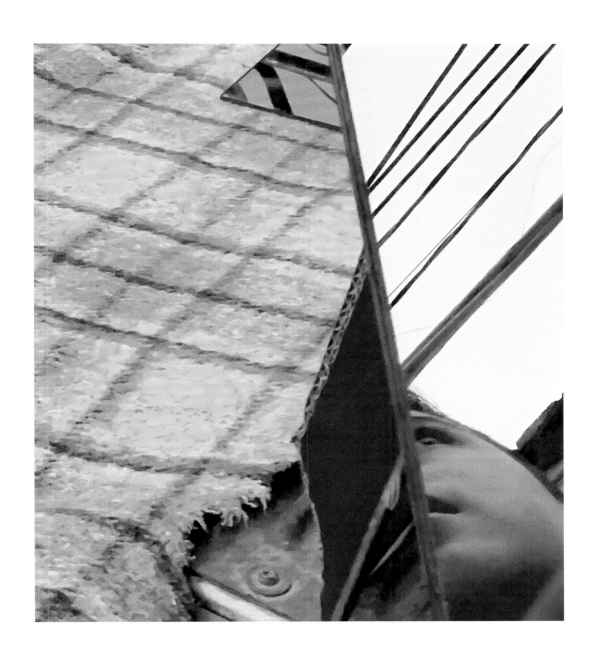

A stone not to sit on it but to look at it. People need
to express themselves, but I ask myself, Why stone?
Don't they have other materials? Is it that they can't
afford them? Or is stone part of their thinking?
My son will paint on anything.

Una piedra no para sentarse en ella, sino para
mirarla. La gente necesita expresarse, pero yo me
pregunto: ¿Por qué una piedra? ¿No tienen otros
materiales? ¿O es que no pueden costeárselos?
¿O es que la piedra forma parte de su pensa-
miento? Mi hijo pintará sobre cualquier cosa.

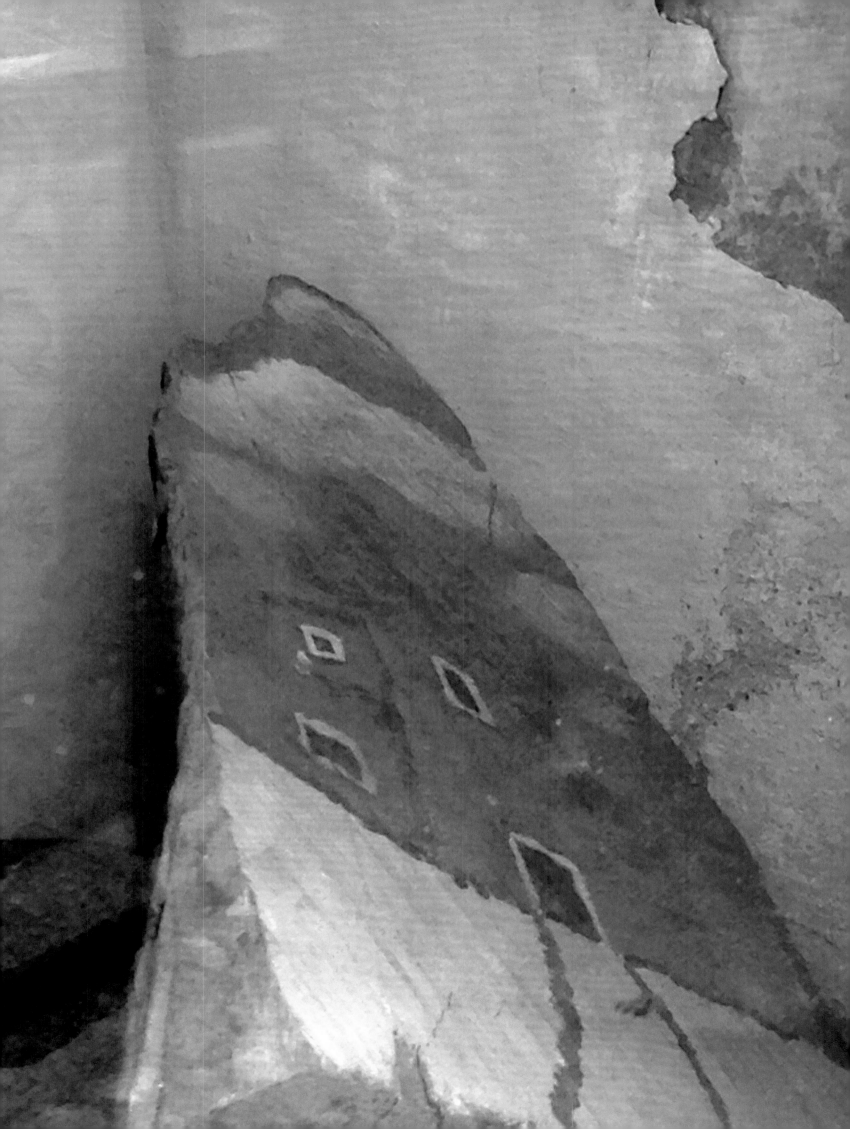

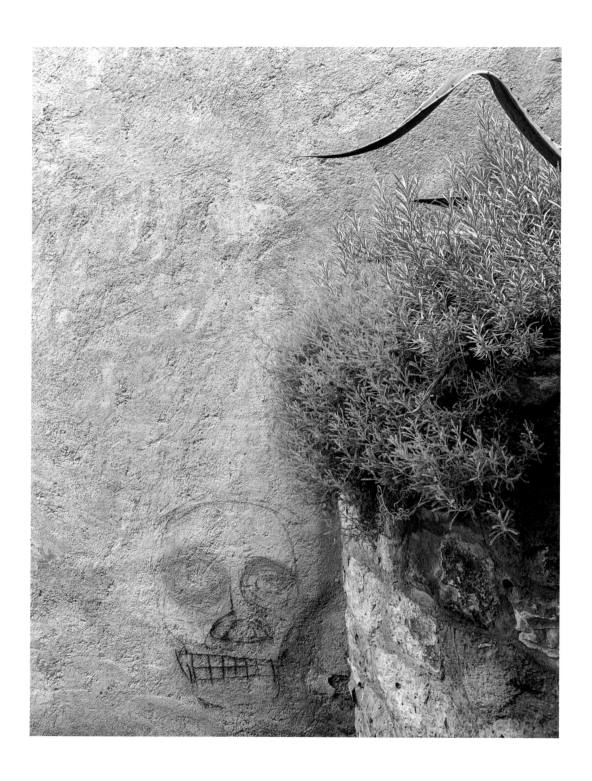

A skull has personality. This drawing makes it friendly. If my son saw this, he'd think it's funny. We all know what a skull represents. It's part of the connection with one another. We respect the skull. It's like a mirror from the dead, saying you too will die, but don't be afraid. My son knows that the dead are always with us.

Una calavera tiene personalidad. Este dibujo la hace amigable. Si mi hijo viera esto, pensaría que es gracioso. Todos sabemos lo que representa una calavera. Forma parte de la conexión con los demás.
Nosotros respetamos la calavera. Es como un espejo de los muertos, que dice que tú también morirás, pero no tengas miedo. Mi hijo sabe que los muertos siempre están con nosotros.

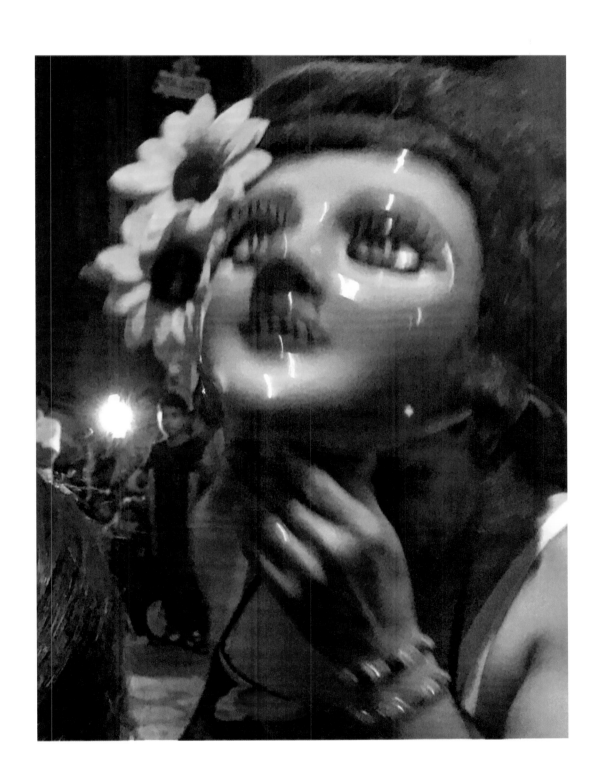

We see Christ everywhere, in everything,
Jesus and also the ecstatic mask—and in the students
who were massacred, and in the skull.
How to describe this connection?
This idea of the Mexican people?
Christ knows what the people feel.
When we see Christ suffering, we know it is for us.
He is God seen in our Mexican mirror.

Vemos a Cristo en todas partes, en todo,
Jesús y también la máscara extática, y en los
estudiantes masacrados, y en la calavera.
¿Cómo describir esta conexión?
¿Esta idea del pueblo mexicano?
Cristo sabe lo que siente el pueblo.
Cuando vemos a Cristo sufriendo, sabemos
que es por nosotros.
Él es Dios visto en nuestro espejo mexicano.

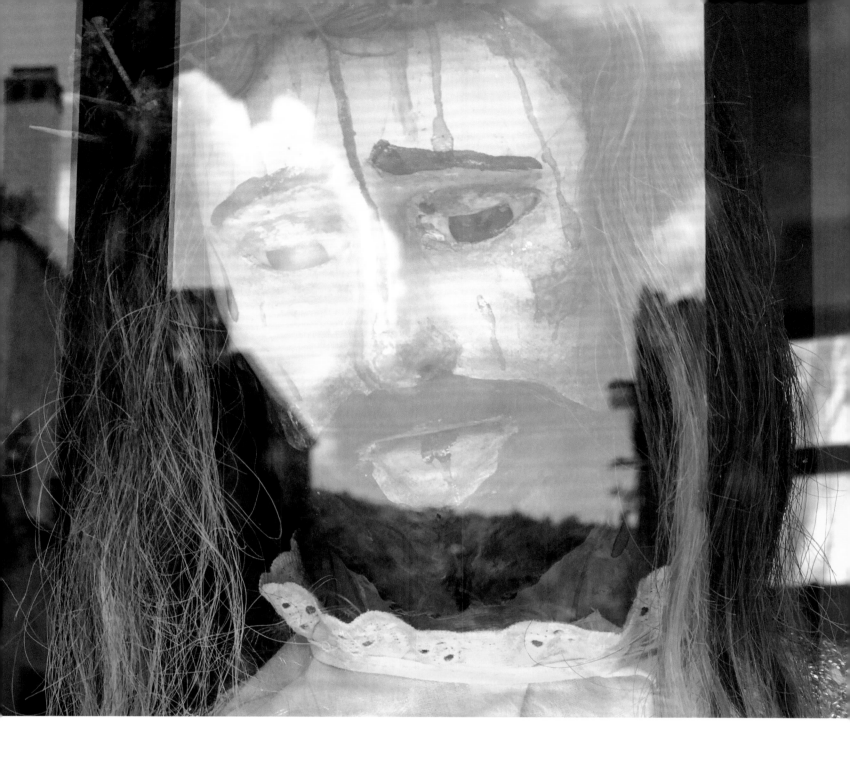

Look at the notebook—it's spiral-bound, the kind
students use. See the dirt, the bones of a hand,
the sole of a shoe—heavy, like the police wear.
These faces represent the 43 students who
disappeared from the Ayotzinapa Rural Teachers'
College in 2014, after being forcibly abducted in
Iguala, Guerrero, Mexico.
Are these photographs?
No, they're drawings. Picture someone doing these
drawings, then placing them here, in the earth.
Their edges have been burnt. It is believed that
the students were burnt. They are the faces of the
massacres of this world—the Holocaust, Argentina,
Ukraine, Ayotzinapa. The blue of the notebook:
what is written in it? What is spoken? What do we
hear? It is a collective voice.

Miro el cuaderno, encuadernado en espiral, de
los que usan los estudiantes. Miro la suciedad,
los huesos de una mano, la suela de un zapato,
pesada, como las que usan los policías. Estos
rostros representan a los 43 estudiantes que
desaparecieron de la Escuela Normal Rural de
Ayotzinapa en 2014, tras ser secuestrados a la
fuerza en Iguala, Guerrero, México. ¿Son éstas
fotografías? No, son dibujos. Imagínate a alguien
haciendo estos dibujos y luego colocándolos
aquí, en la tierra. Sus bordes han sido quemados.
Se cree que los estudiantes fueron quemados.
Son los rostros de las masacres de este mundo:
el Holocausto, Argentina, Ucrania, Ayotzinapa.
El azul del cuaderno: ¿qué se escribe en él?
¿Qué se dice? ¿Qué oímos? Es una voz colectiva.

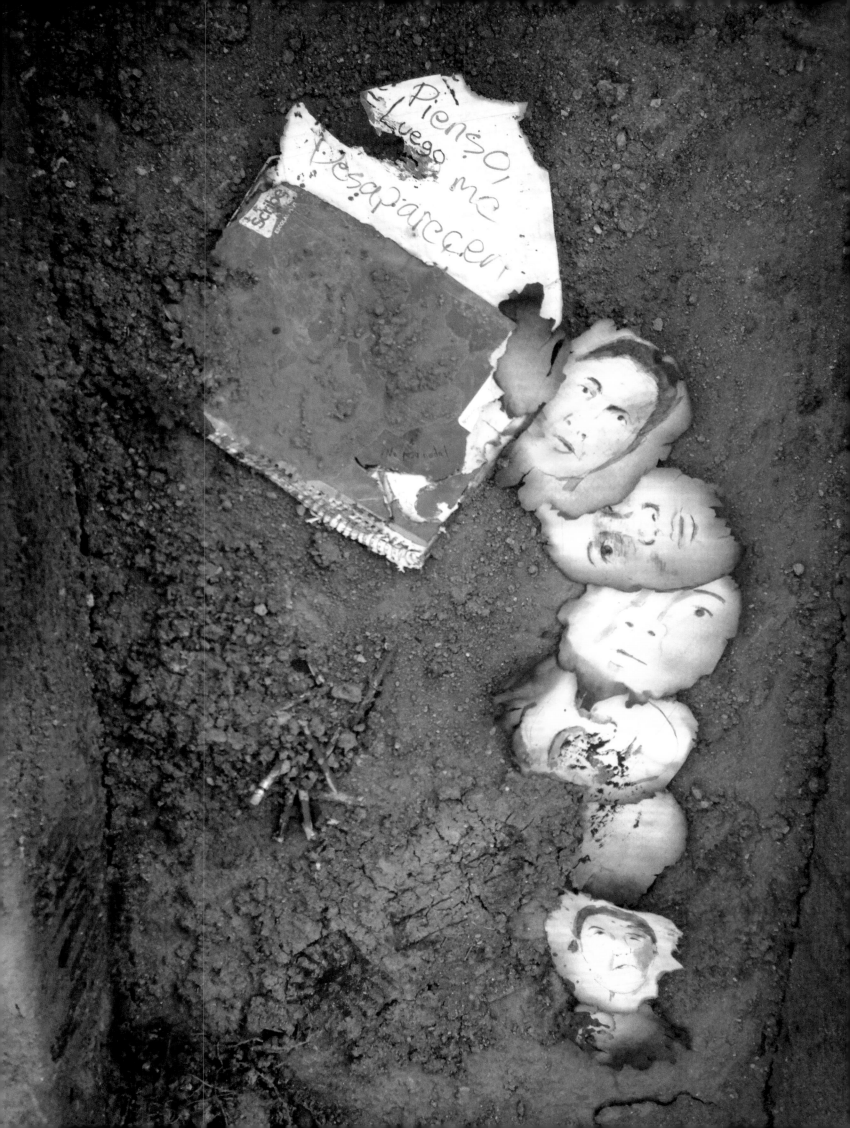

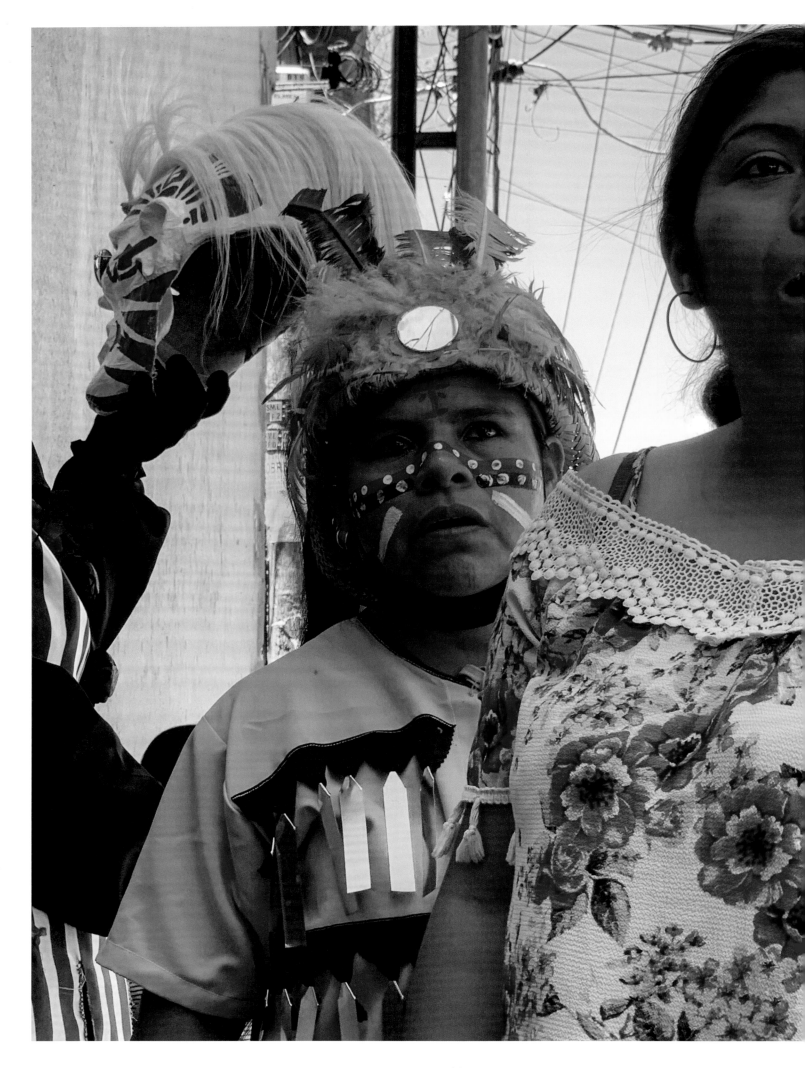

The women on the Cuesta are at a complex
moment of transition—from fiesta and wonder
to being aghast. Then a change again to other
happier emotions.

Las mujeres en la Cuesta se encuentran en un
complejo momento de transición: de la fiesta y el
asombro al estupor. Luego, un cambio de nuevo
a otras emociones más alegres.

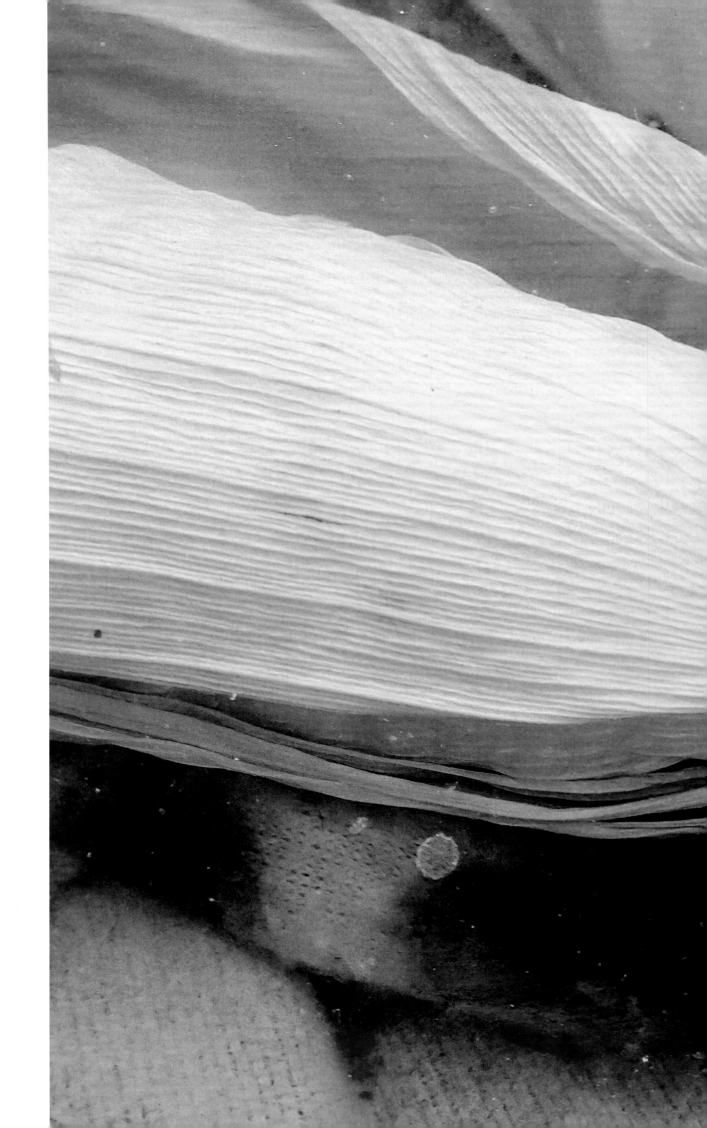

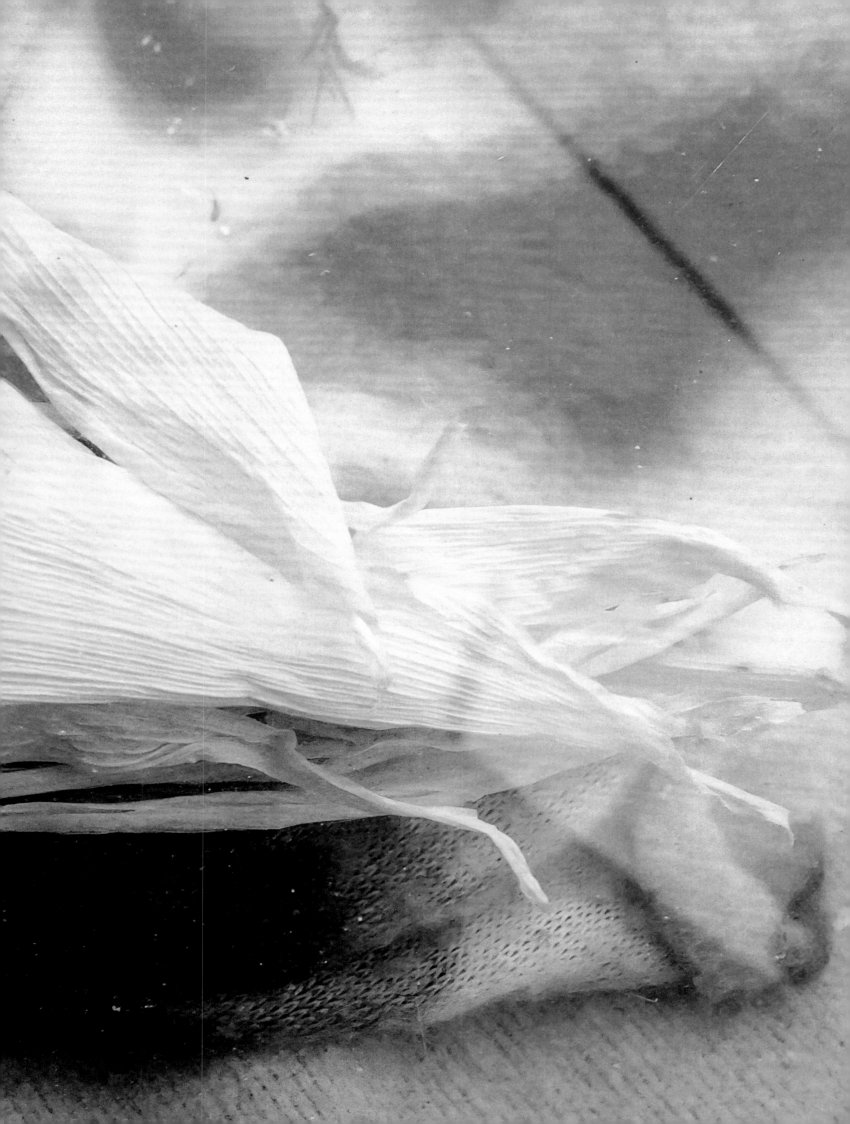

Hi, the hand is saying.
It's free-floating, perhaps for balance.
It's hard work to stay in this position. The patch that
he's covering with paint is the red of Mexico.
The red of energy, not blood.

Hola, dice la mano.
Está flotando libremente, tal vez para mantener
el equilibrio.
Es un trabajo duro permanecer en esta posición.
La mancha que está cubriendo con pintura es
el rojo de México. El rojo de la energía,
no de la sangre.

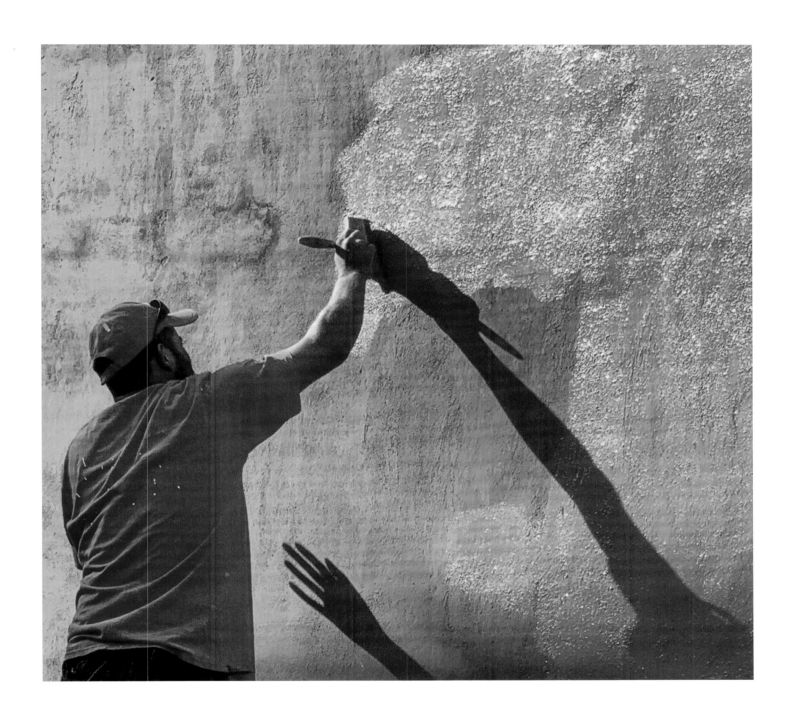

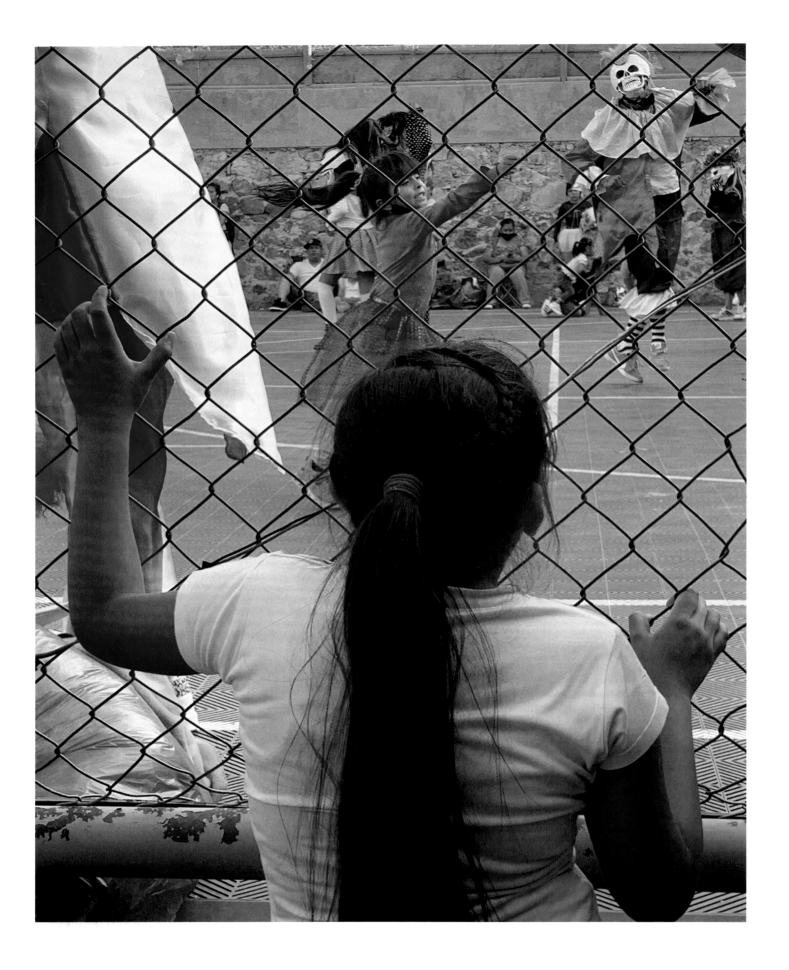

You can
You can't
In Mexico both parts of a contradiction
can exist together.
There is no need to choose.
And sometimes you can't choose.

Tú puedes
Tú no puedes
En México ambas partes de una contradicción
pueden existir juntas.
No hay necesidad de elegir.
Y a veces no puedes elegir.

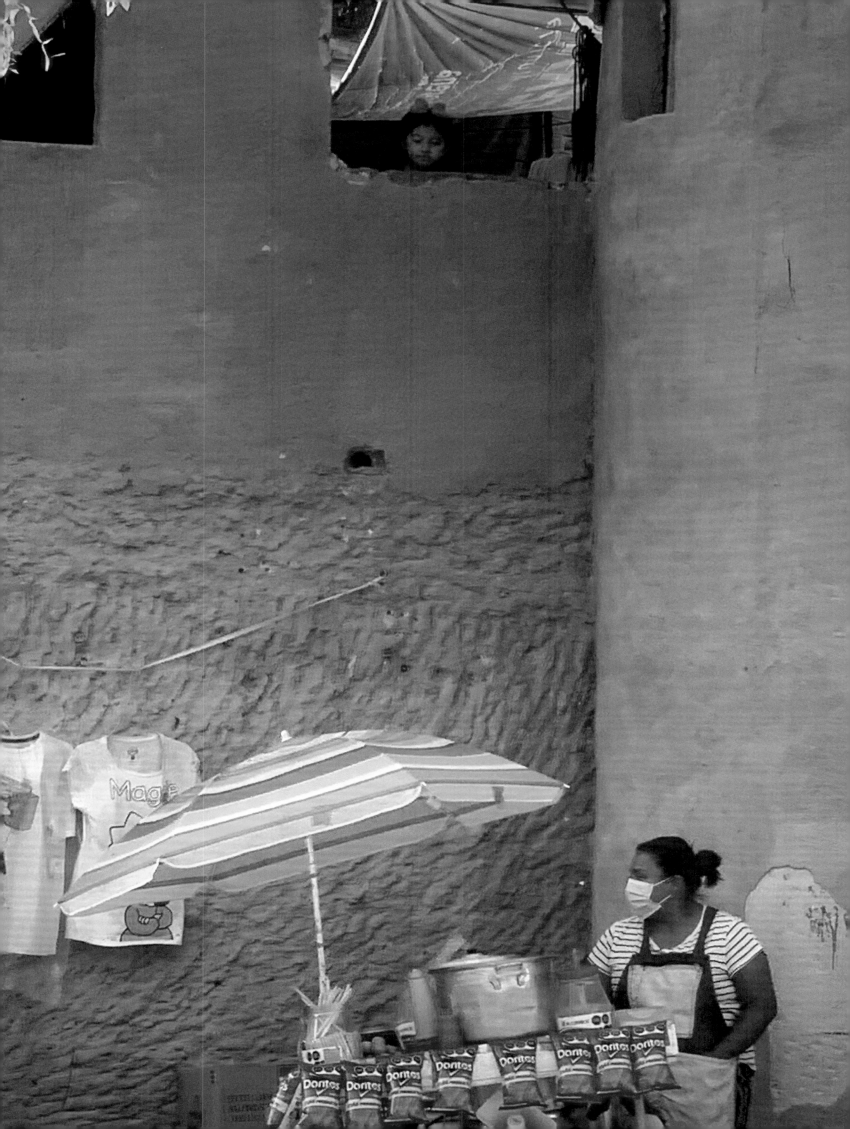

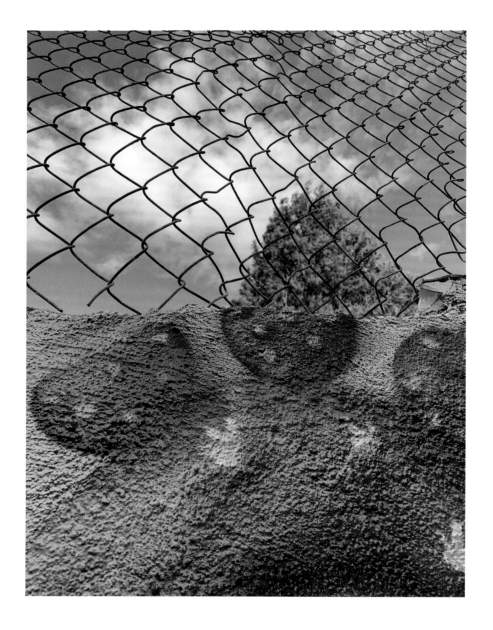

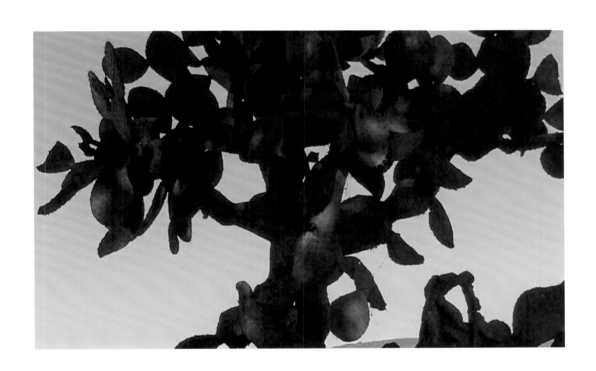

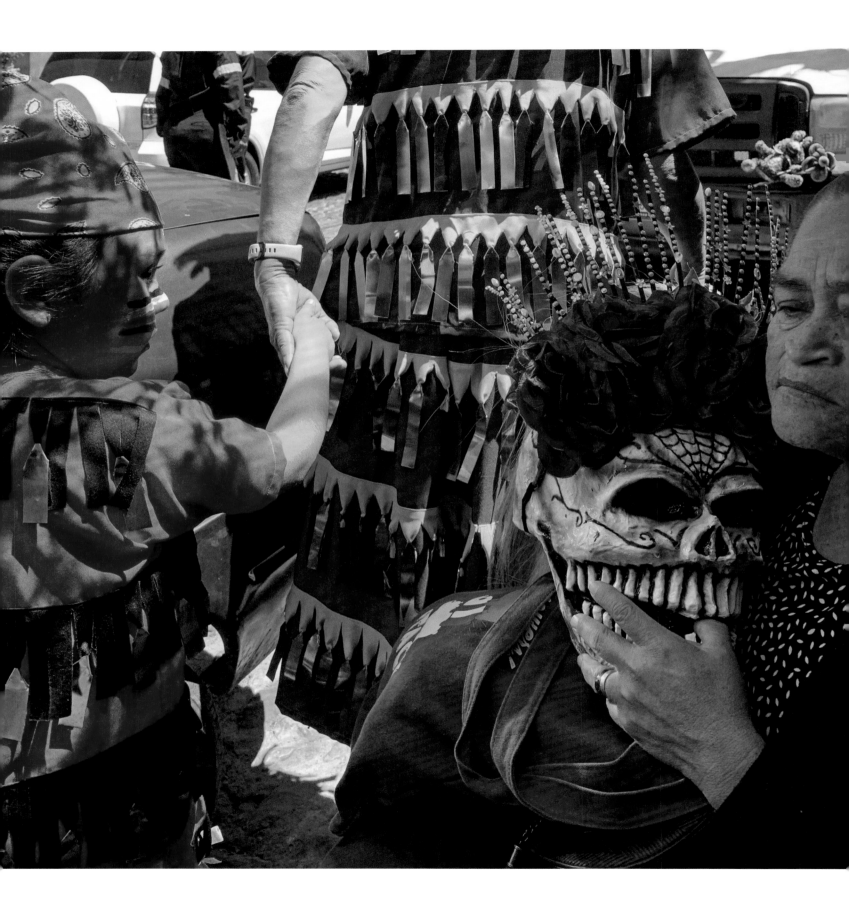

Fiesta—this is not for everyday. When you drop your regular clothes, you make room for the fantastic.

Fiesta, esto no es para todos los días. Cuando dejas caer de tu ropa cotidiana, haces un espacio para lo fantástico.

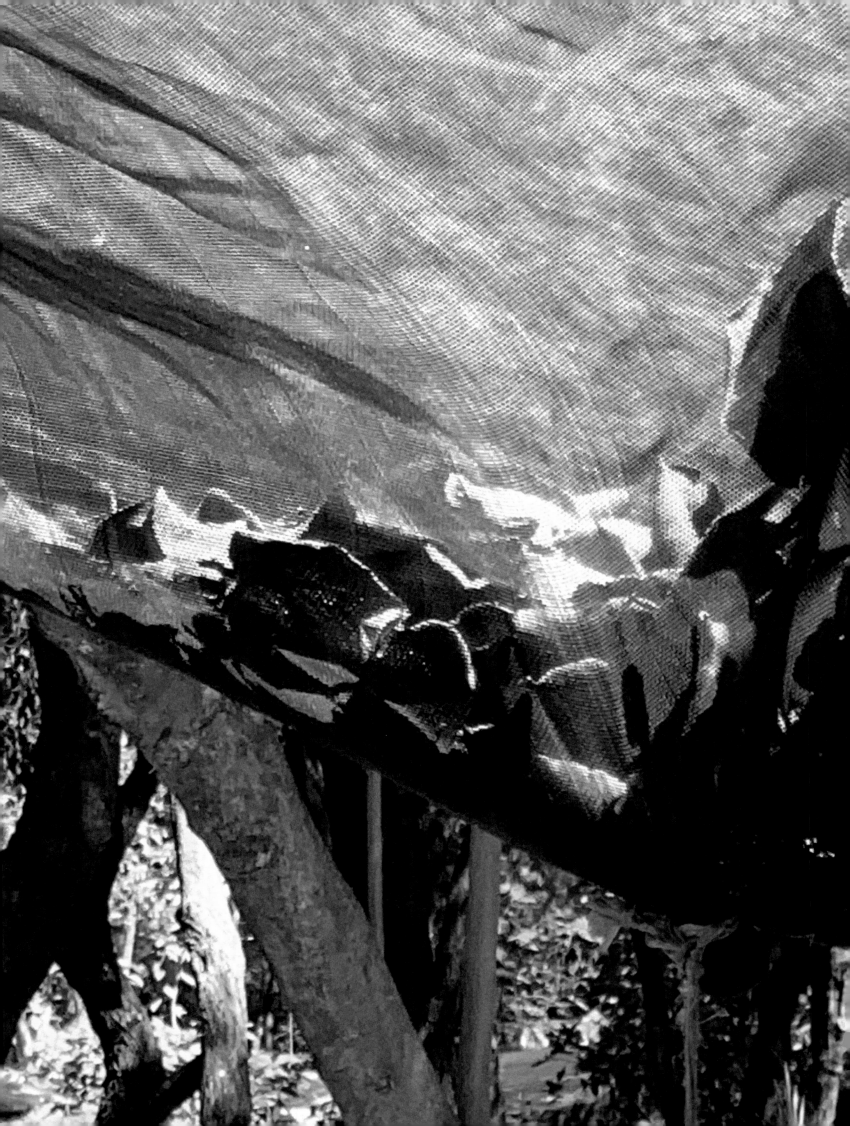

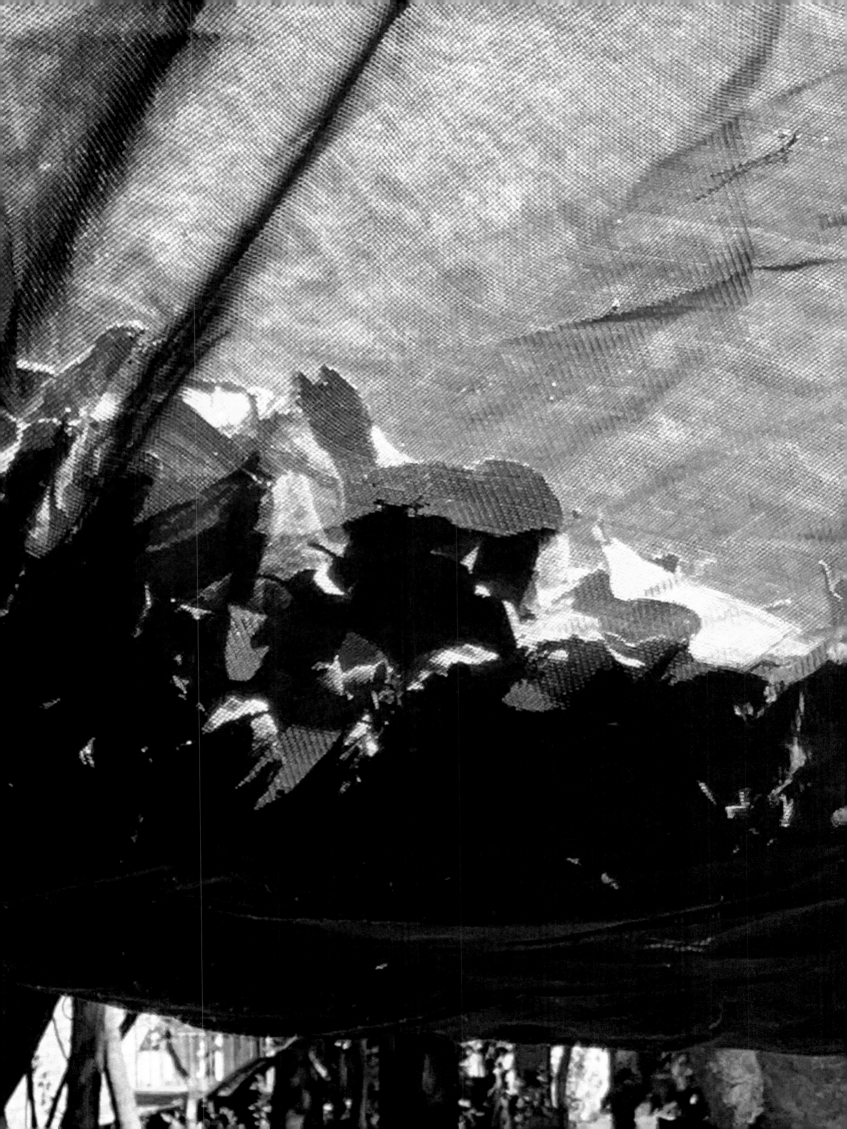

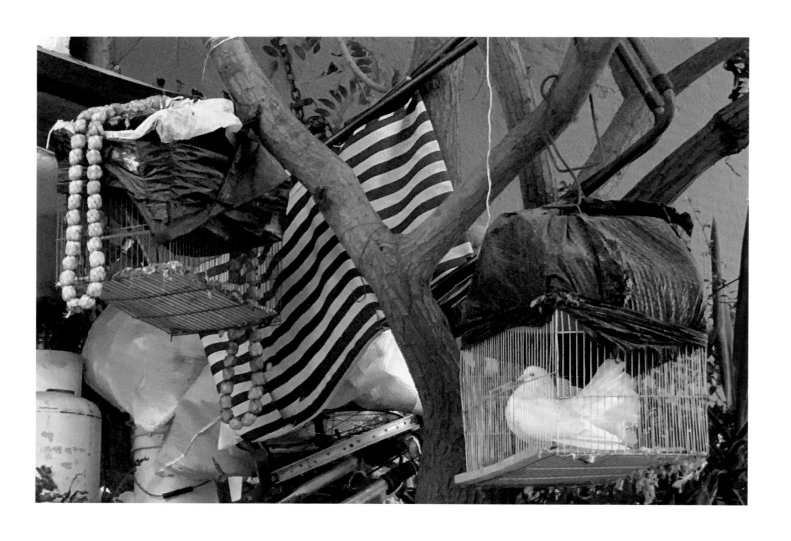

The woman in the center is tired.
This is her time to reflect;
what happened—how do I feel—where am I going to.
The woman on the right has hands like a saint.
A bar pierces her body. And on the other side,
this woman has landed on the earth. Her feet put
pressure on the ground. Silence, but a sound in
her brain like a breath.

La mujer en el centro está cansada.
Éste es su momento de reflejar:
qué ha pasado, cómo me siento, adónde voy.
La mujer de la derecha tiene las manos de una
santa. Una barra atraviesa su cuerpo.
Y en el otro lado, esta mujer ha aterrizado en la
tierra. Sus pies presionan el suelo. Silencio, sólo
un sonido en su cerebro como una respiración.

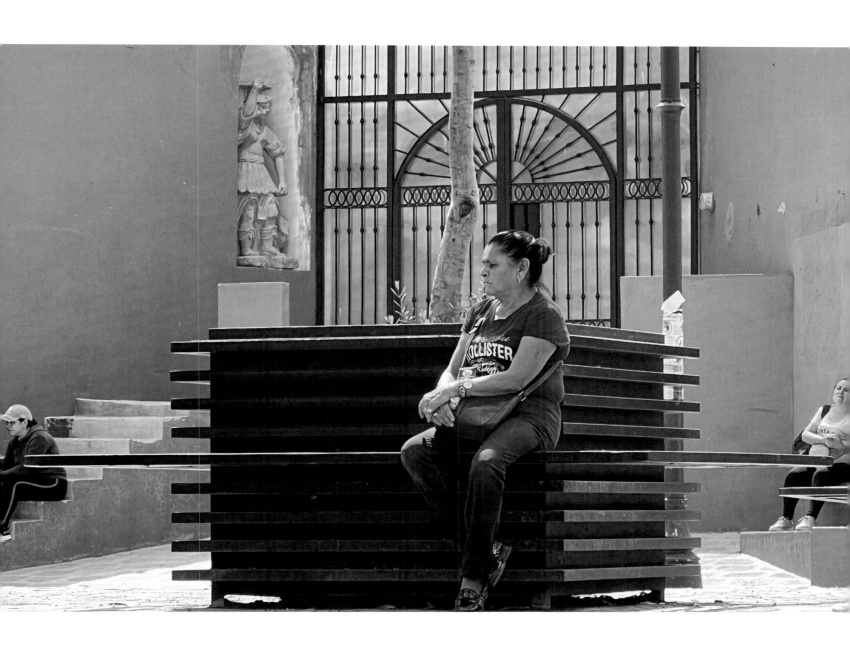

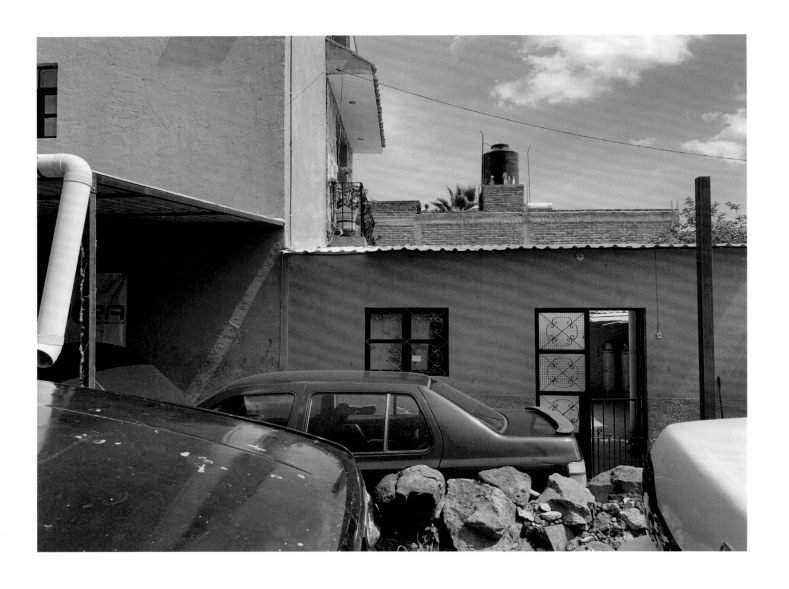

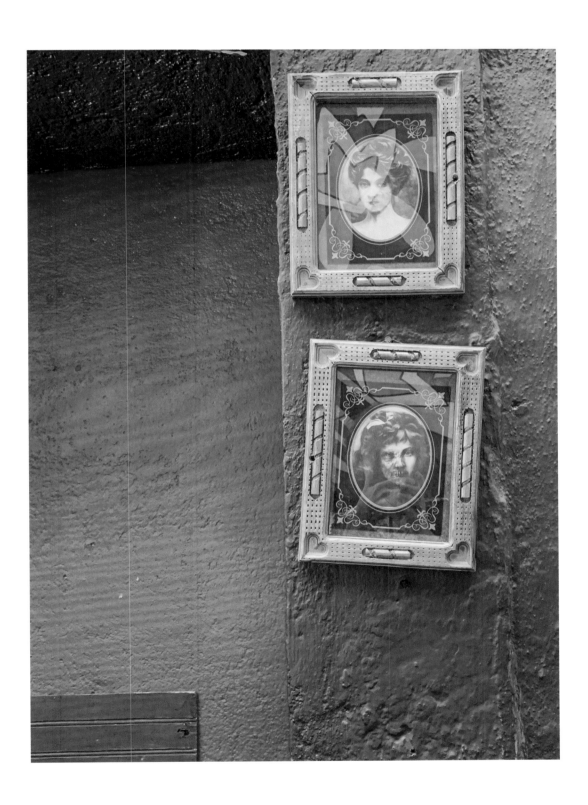

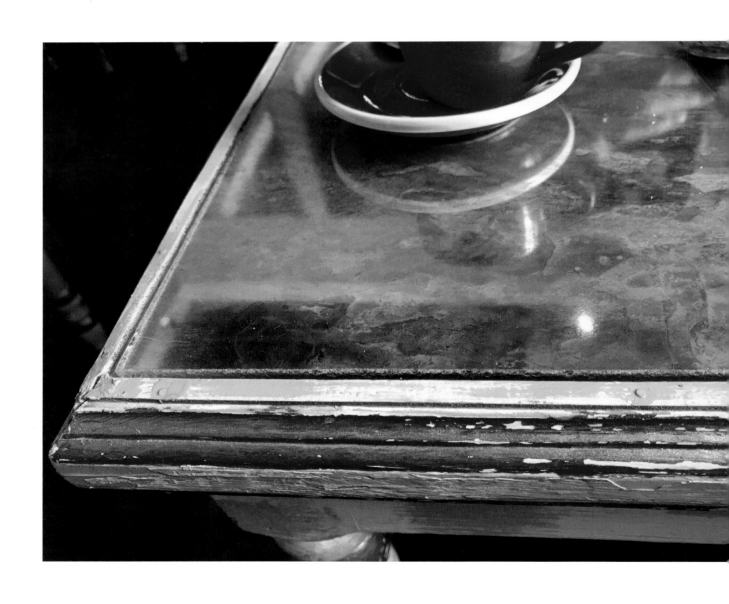

I want to see old things. They connect with people.
People want to touch the texture of the old. This is an
object in use. I feel comfortable looking at this.
When I lived alone for six years, my table was small.
Then a patient gave me a large table. I love it. It's not
another object, like a cell phone or a piece of clothing.
This photograph gives me the colors of intimacy.
The colors of the everyday.
The colors of what one handles.
The colors of the familiar. These are the colors
of Mexico. Then there are the origins of the coffee,
the reflected hand. Intimacy goes alongside the
unknown and unfamiliar.

Quiero ver cosas antiguas. Conectan con la gente.
La gente quiere tocar la textura de lo viejo. Esto
es un objeto en uso. Me siento cómodo mirándolo.
Cuando viví solo durante seis años, mi mesa
era pequeña. Luego, un paciente me regaló una
mesa grande. Me encanta. No es un objeto más,
como un teléfono celular o una pieza de ropa.
Esta fotografía me da los colores de la intimidad.
Los colores de lo cotidiano. Los colores de lo que
uno maneja. Los colores de lo familiar. Son los
colores de México. Luego están los orígenes del
café, la mano reflejada. La intimidad va junto a lo
desconocido y a lo no familiar.

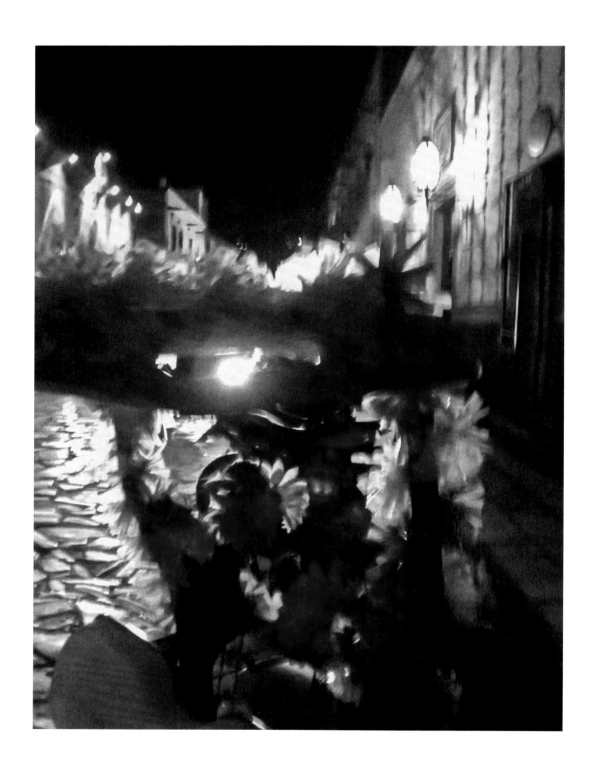

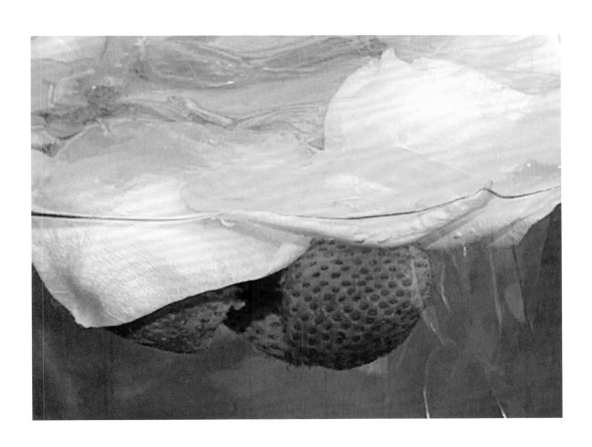

This for me is nostalgic. I see a broken window and they are using paper to cover it, and tape. The white bar is repaired with maztique (putty). Maybe twenty years ago, mazquite was always used. Now when the mazquite gets broken, it is replaced with silicon. For Mexicans, this is a photo of time passing.

Esto para mí es nostálgico. Veo una ventana rota y están usando papel para cubrirla, y cinta adhesiva. La barra blanca está reparada con *mastique*. Puede que hace veinte años siempre se utilizara mastique. Ahora, cuando el mastique se rompe, se sustituye por silicona. Para los mexicanos, ésta es una fotografía del transcurrir del tiempo.

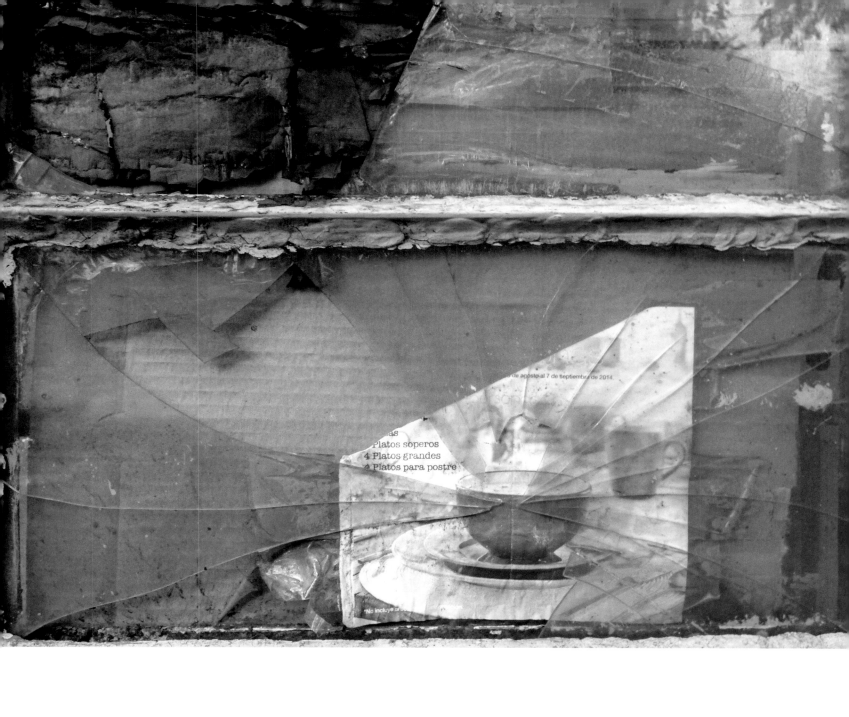

My grandmother didn't like hair like this. She didn't like the Afro-Mexican look. She used to say to my cousin, "Your hair is like zacate." She'd brush and brush my cousin's hair, to straighten it. Maybe this woman has big hair like my cousin. Look at me. My color is not good. I'm too brown. When I was a dancer a long while ago, I used to say that I came from Veracruz. This made me a dancer for the tourists. That definition was okay.

A mi abuela no le gustaba el pelo así. No le gustaba el estilo afromexicano. Solía decirle a mi primo: "Tienes el pelo como zacate". Ella cepillaba y cepillaba el pelo de mi primo, para alisarlo. Tal vez esta mujer tiene el pelo grande como mi primo. Mírame a mí. Mi color no es bueno. Soy demasiado moreno. Cuando era bailarín, hace mucho tiempo, solía decir que era Jarocho. Eso me convertía en un bailarín para los turistas. Esa definición estaba bien.

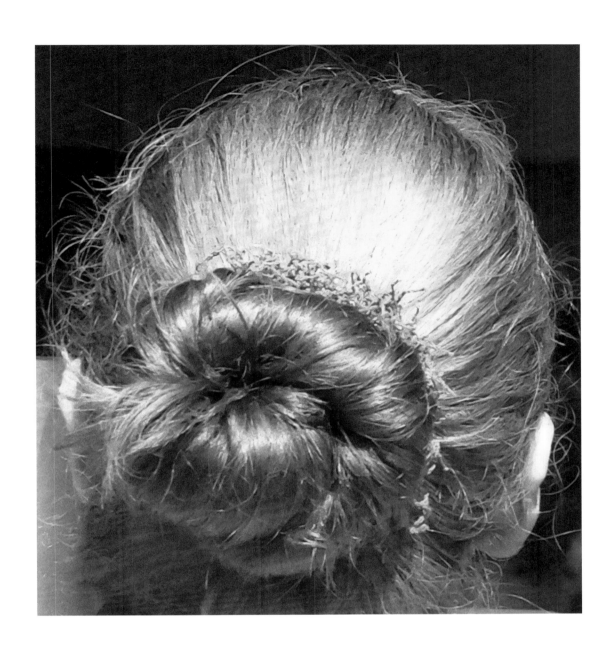

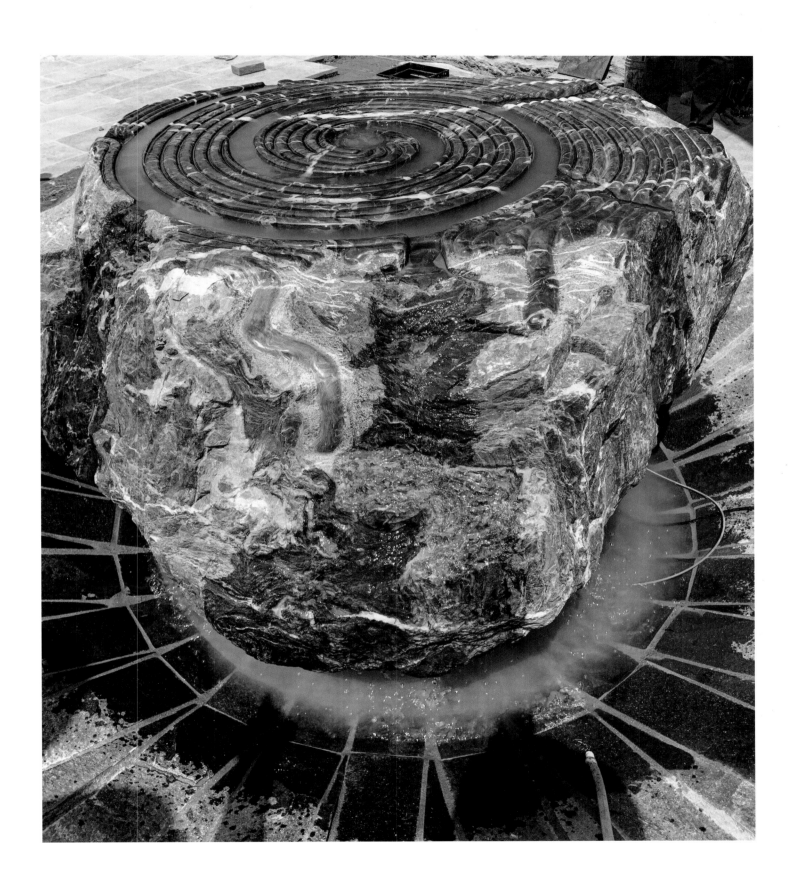

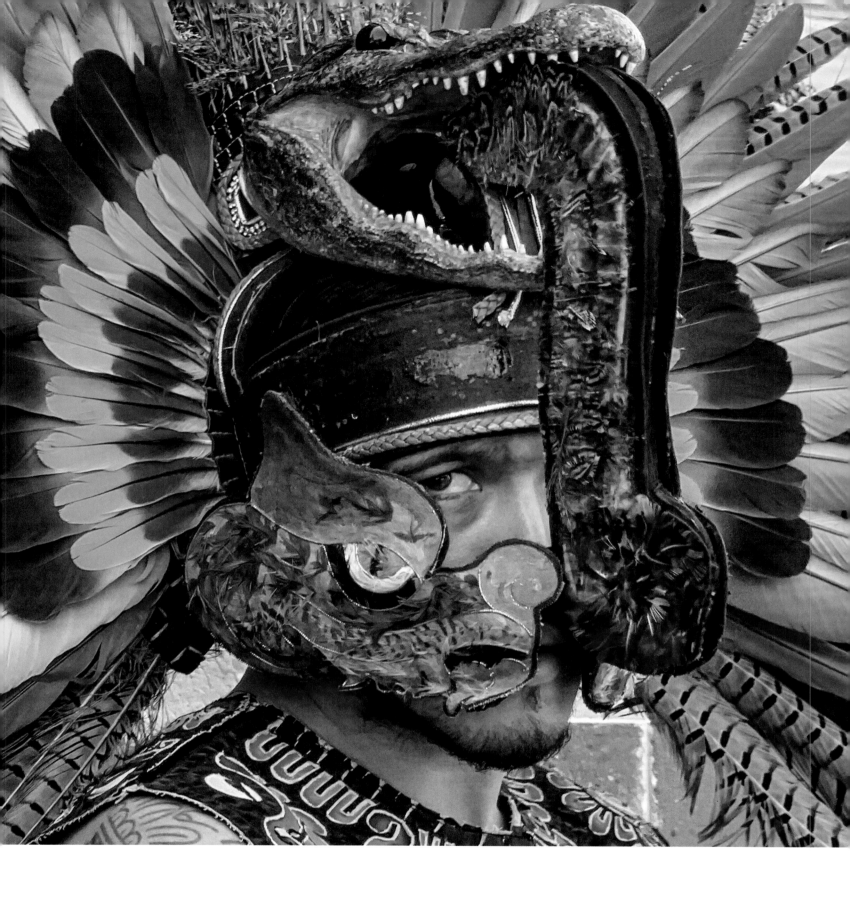

This man is not a warrior. He is a dancer, maybe
during the day he's a taxi driver. But when he wears
this mask, the crocodile talks through him.
This gives him power.

Este hombre no es guerrero. Es conchero, tal
vez durante el día es taxista. Pero cuando lleva
esta máscara, el cocodrilo habla a través de él.
Esto le da poder.

A mask is always transformation.
Transcendence arrives by means of the mask.
All Mexicans need to feel transformation, inside
and outside. Your photographs are portals to
transformation—a mask, a Mayan face, Christ crying.
We need houses, we need plants, we need symbols.
Mexican need is in your photographs.

Una máscara siempre es transformación, la trascendencia llega a través de la máscara. Todos los mexicanos necesitamos sentir la transformación, por dentro y por fuera. Tus fotografías son portales de transformación, una máscara, un rostro maya, Cristo llorando. Necesitamos casas, necesitamos plantas, necesitamos símbolos. La necesidad mexicana está en tus fotografías.

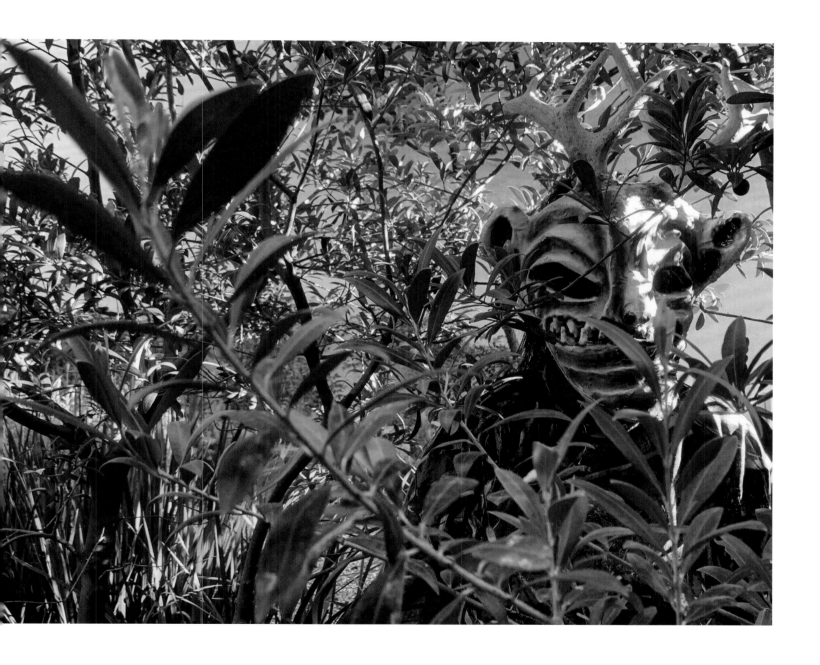

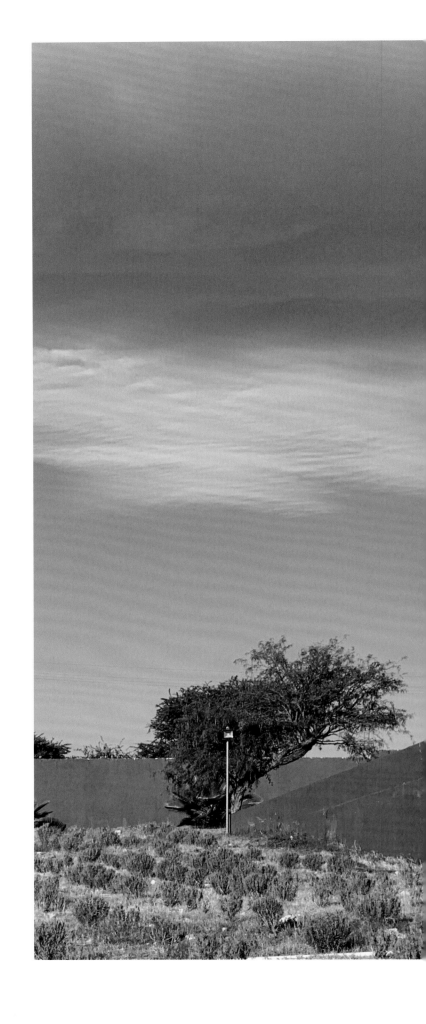

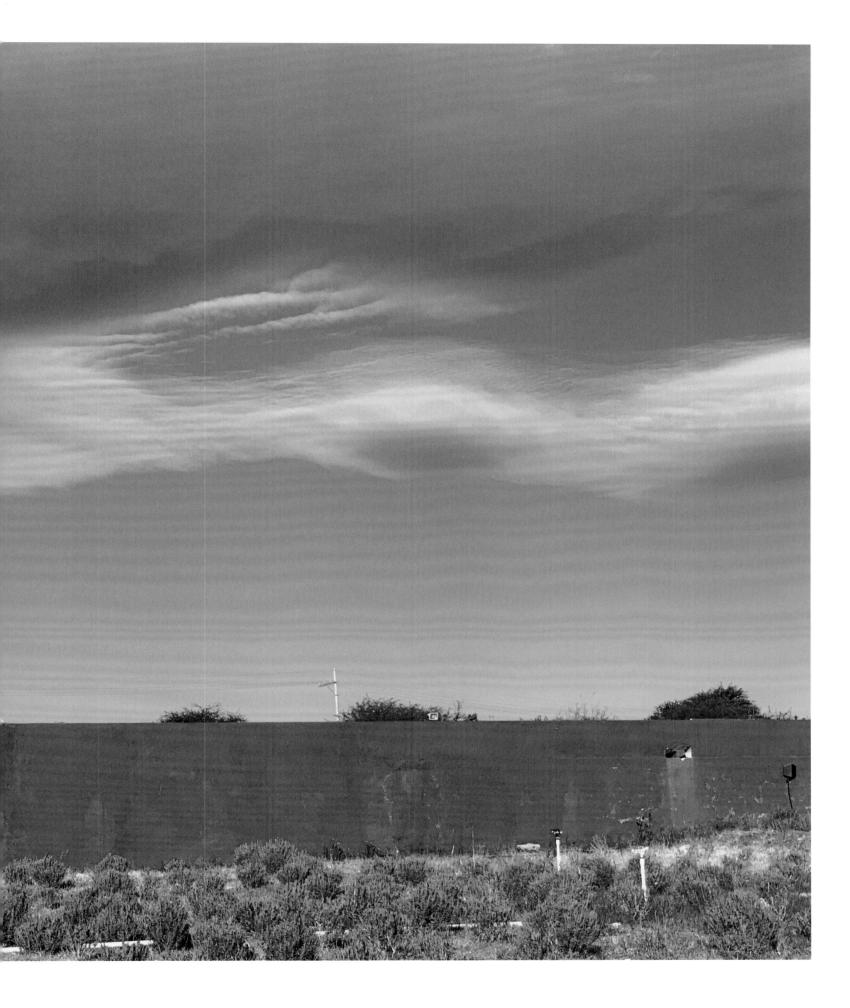

This is like a cave painting,
maybe the first person in the world.
My son breathes on glass,
then draws his own hand.

Esto es como una pintura rupestre, tal vez la
primera persona en el mundo. Mi hijo respira
sobre vidrio, y luego dibuja su propia mano.

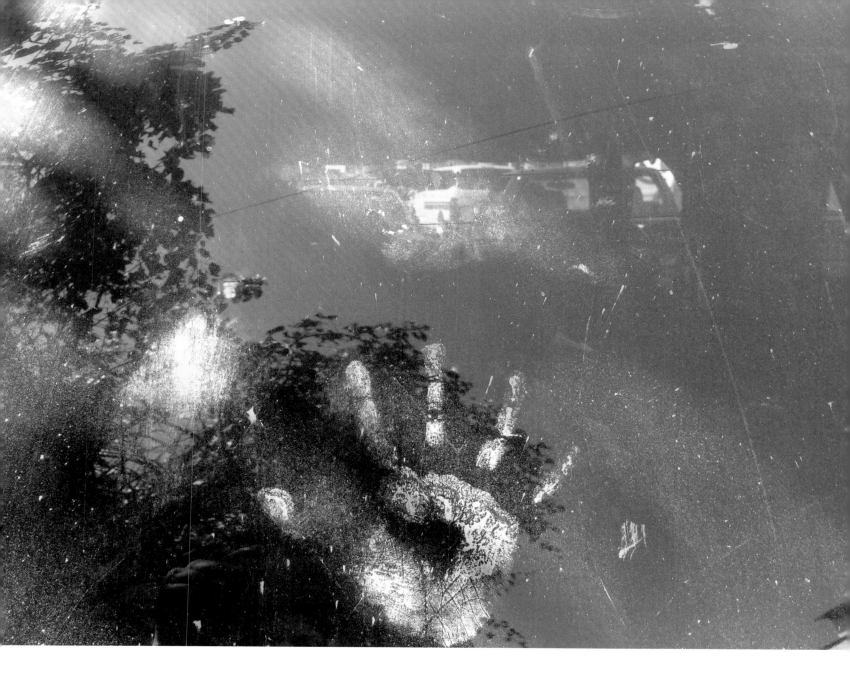

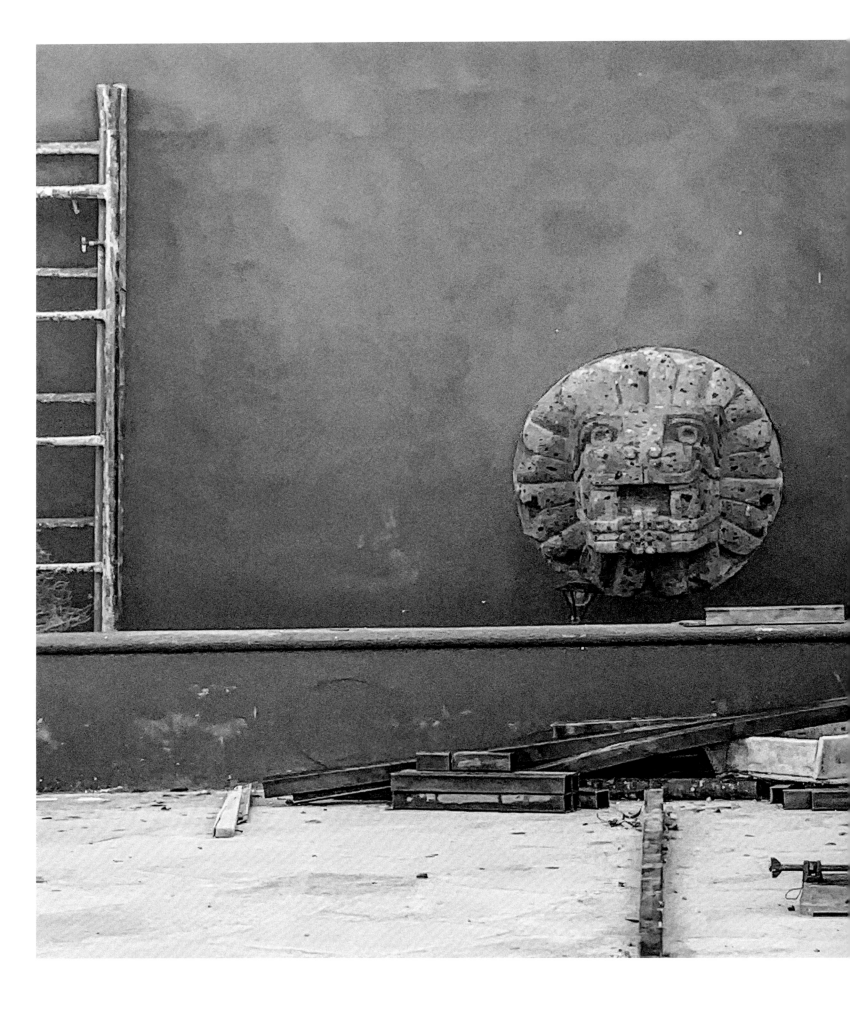

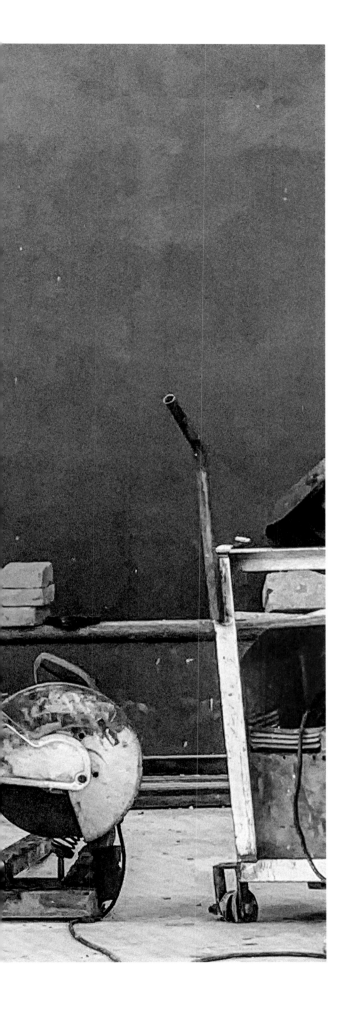

This is very personal. For the person who made it, it doesn't matter who likes it. Even if other people think it's horrible, he doesn't care. "It's what *I* like." It's not there as a car, it's his unique identity.

Esto es muy personal. Para la persona que lo hizo, no importa a quién le guste. Incluso si otras personas piensan que es horrible, no le importa. "Es lo que me gusta." No está ahí como un coche, es su identidad única.

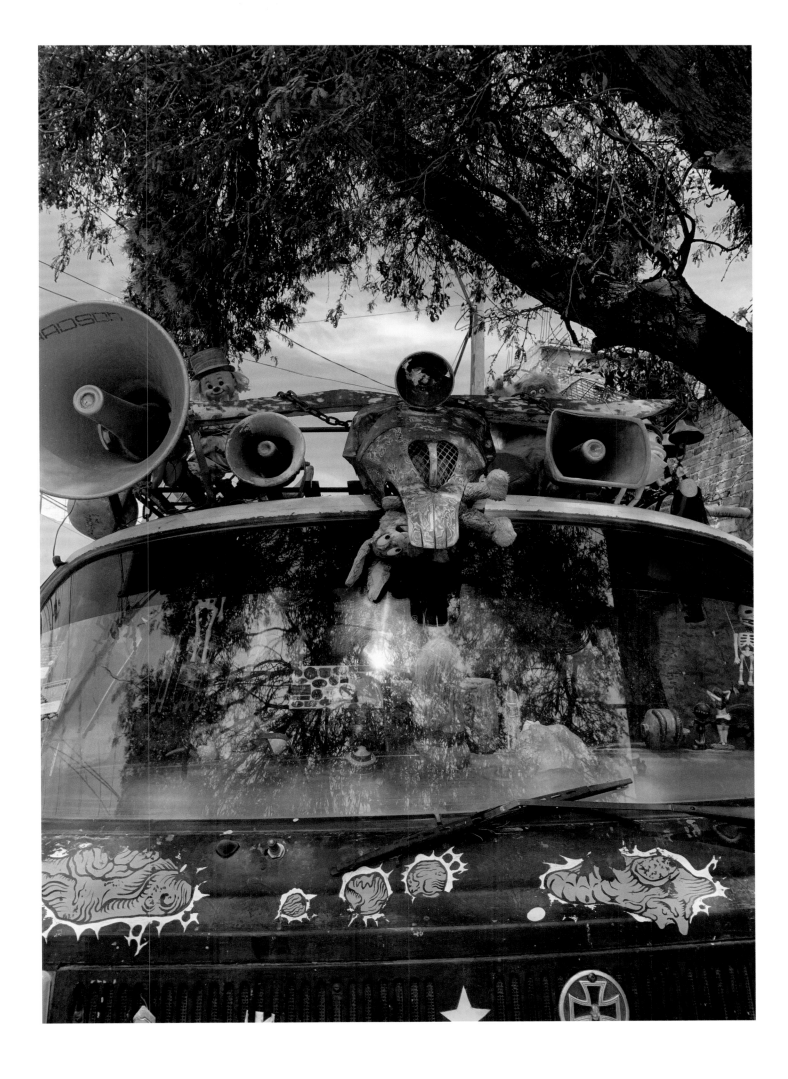

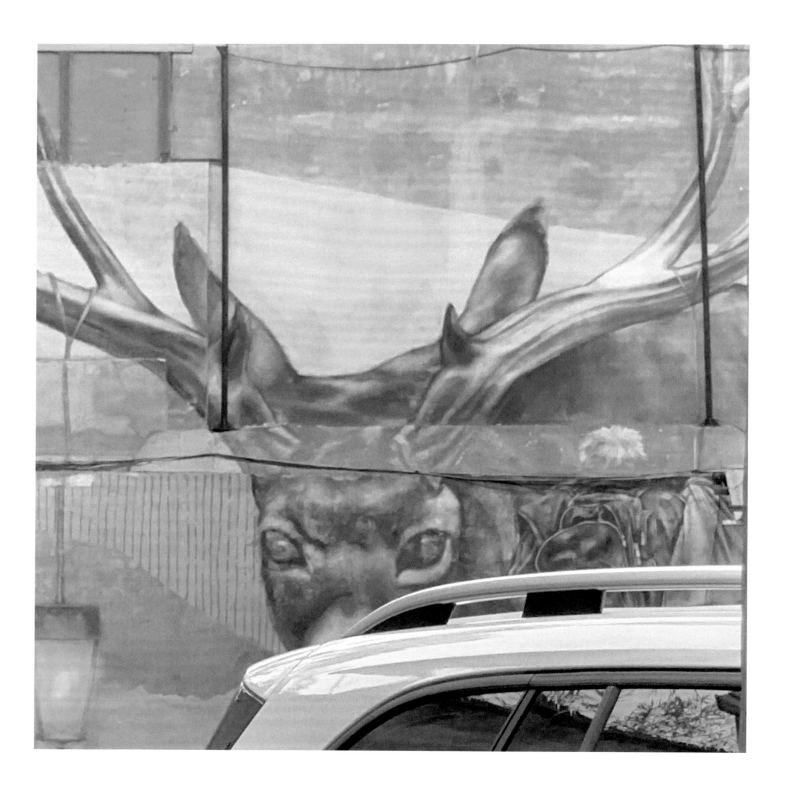

Yes, it's a mural in a parking lot. But there is another
way to see it. Mexicans connect with animals.
When I drive by, I connect it to the Huichol. For them
the white-tailed deer is sacred. In a spiritual ceremony,
they can become this deer. That makes them part of
the community. All this comes to my mind as I drive
past a parking lot.

Sí, es un mural en un estacionamiento. Pero hay
otra manera de verlo. Los mexicanos conectan
con los animales. Cuando paso por ahí, lo
relaciono con los huicholes. Para ellos el venado
es sagrado. En una ceremonia espiritual, pueden
convertirse en este ciervo. Eso les convierte
en parte de la comunidad. Todo esto me viene
a la mente mientras manejo por delante de
un estacionamiento.

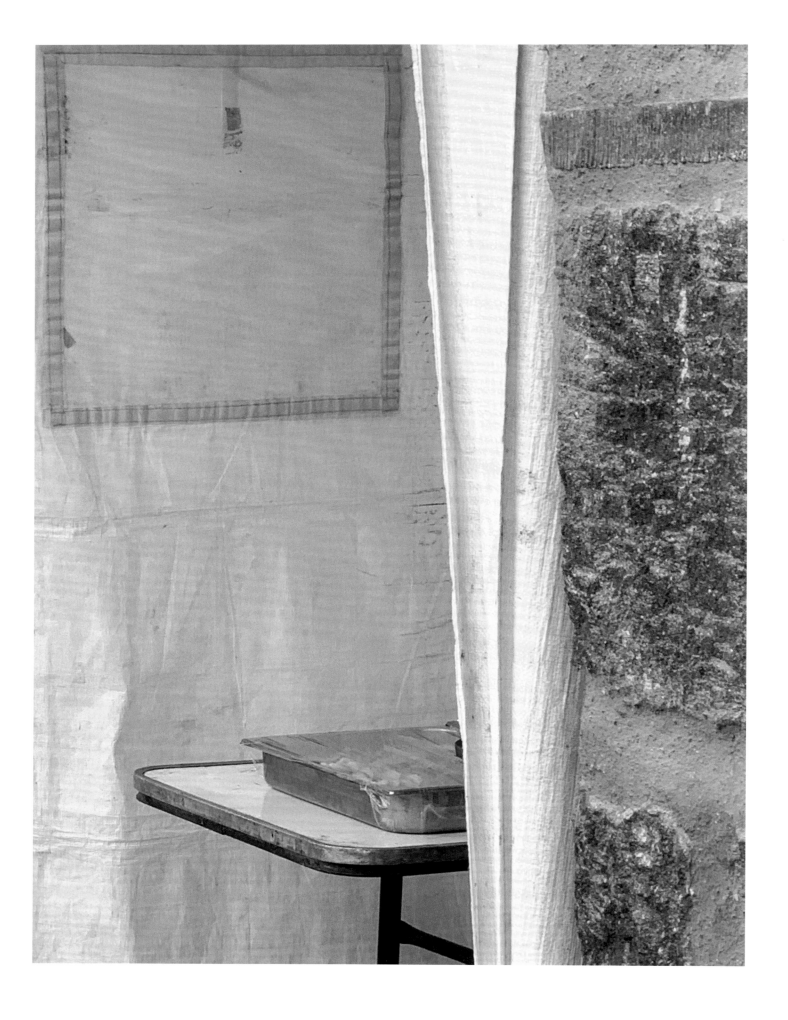

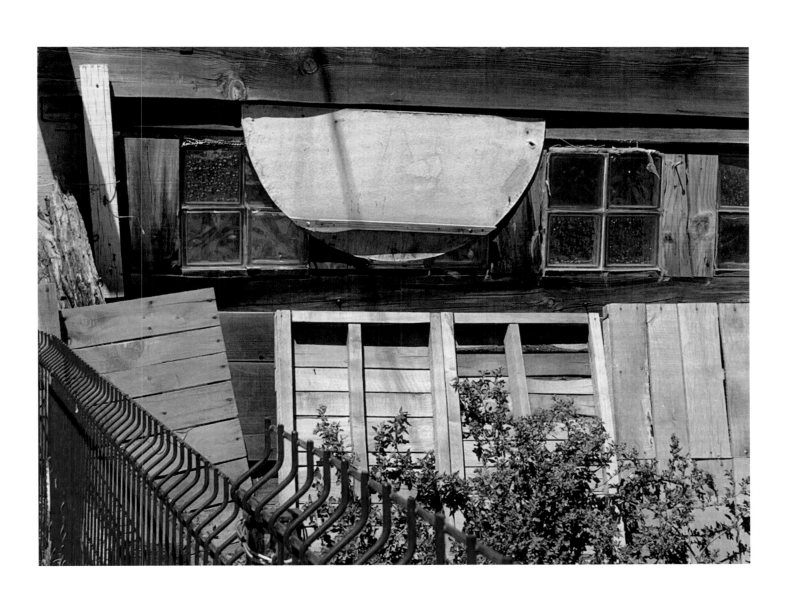

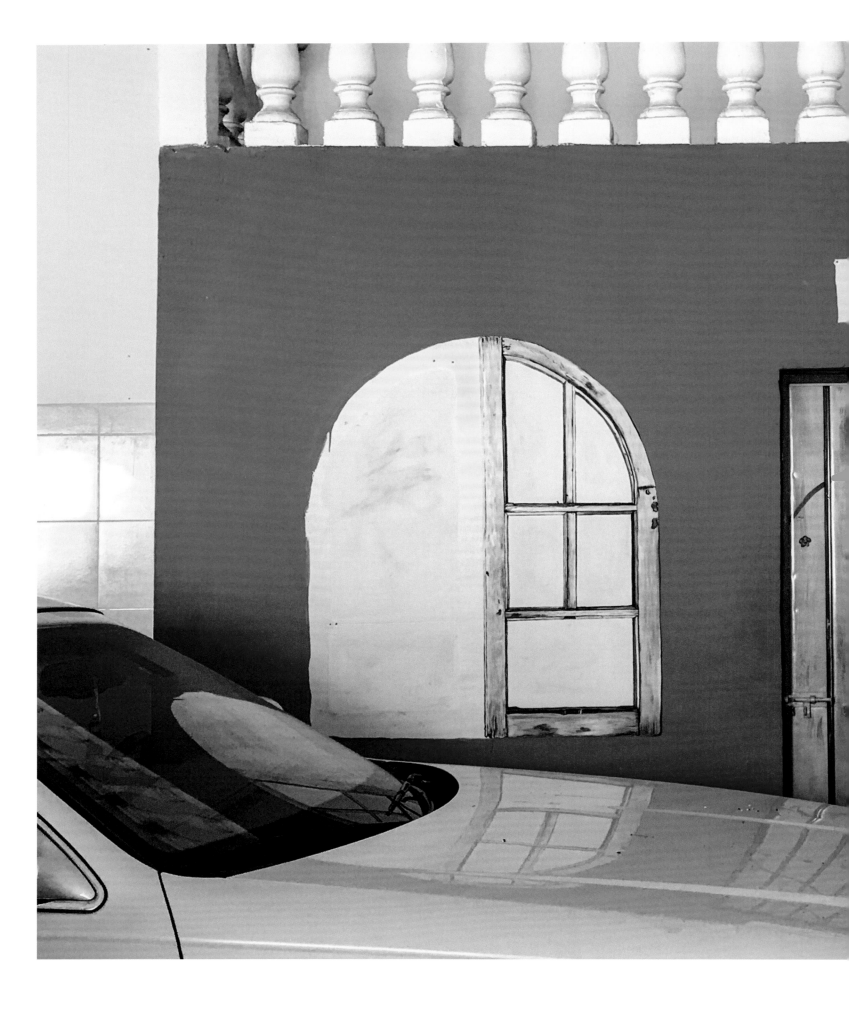

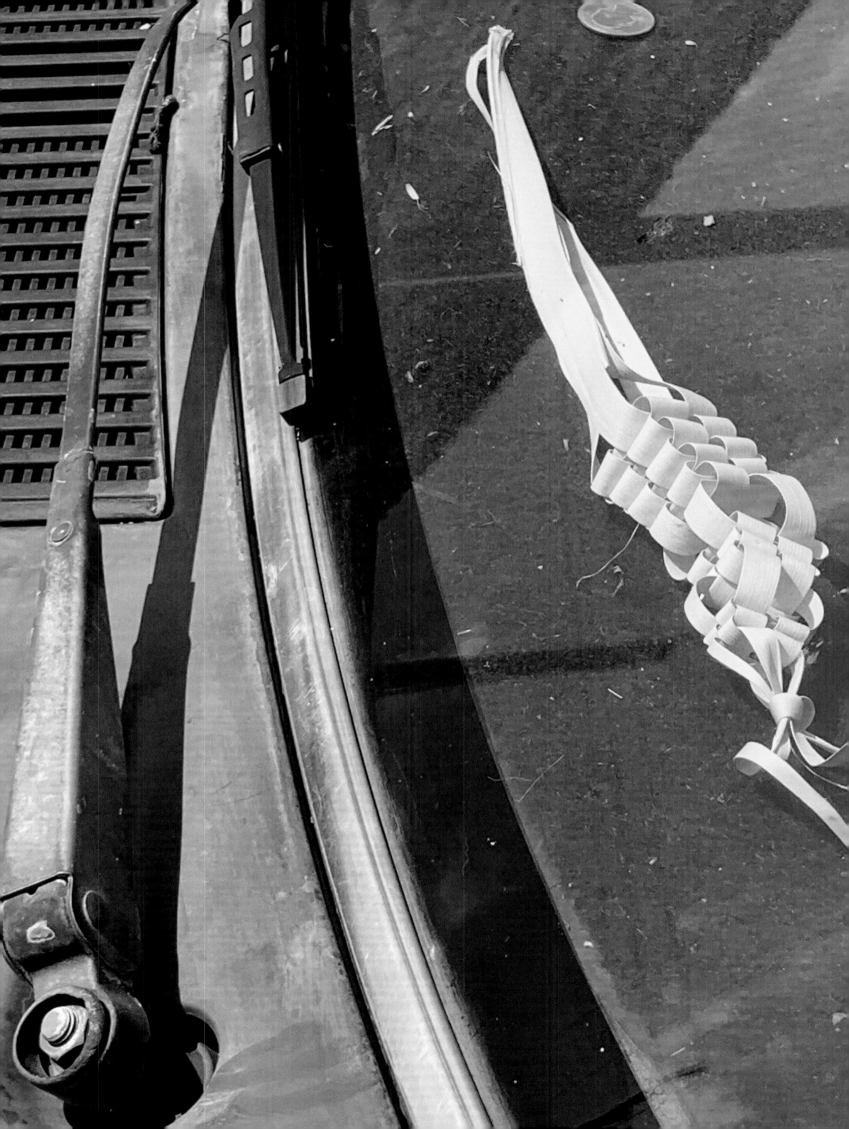

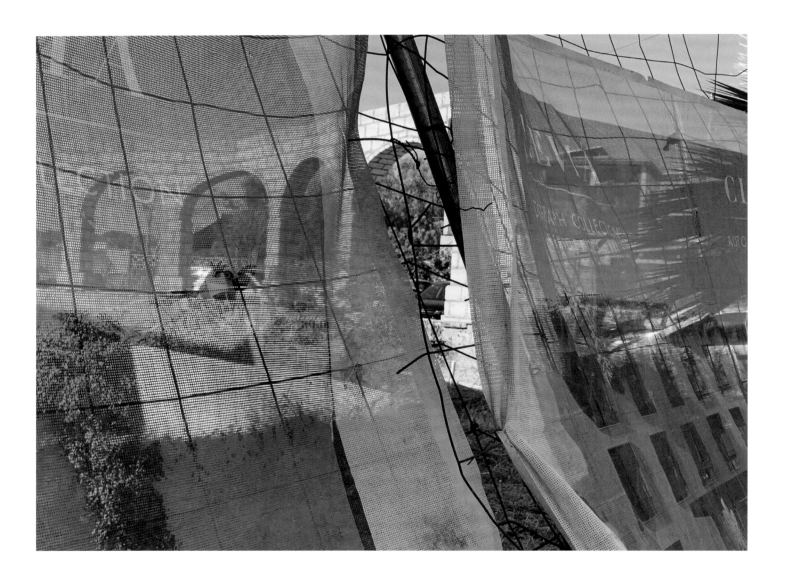

I don't see people there.
They don't want you to see.
It's supposed to be a hotel—
is it something that will happen?
Or never happen?
Will it be a ruin?
Hanging in the air of the photograph.

No veo a personas allí.
No quieren que los veas.
Se supone que es un hotel
¿donde algo sucederá?
¿O nunca sucederá?
¿Se convertirá en una ruina?
Colgando en el aire de la fotografía.

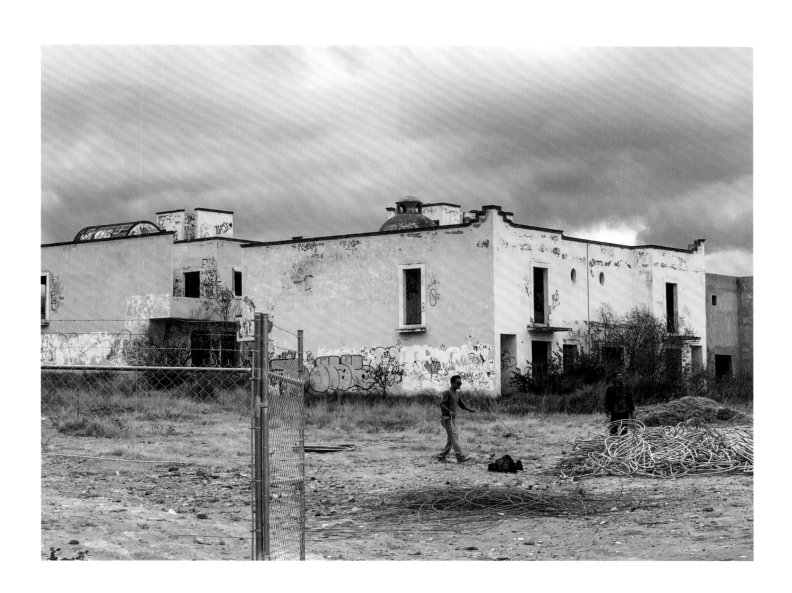

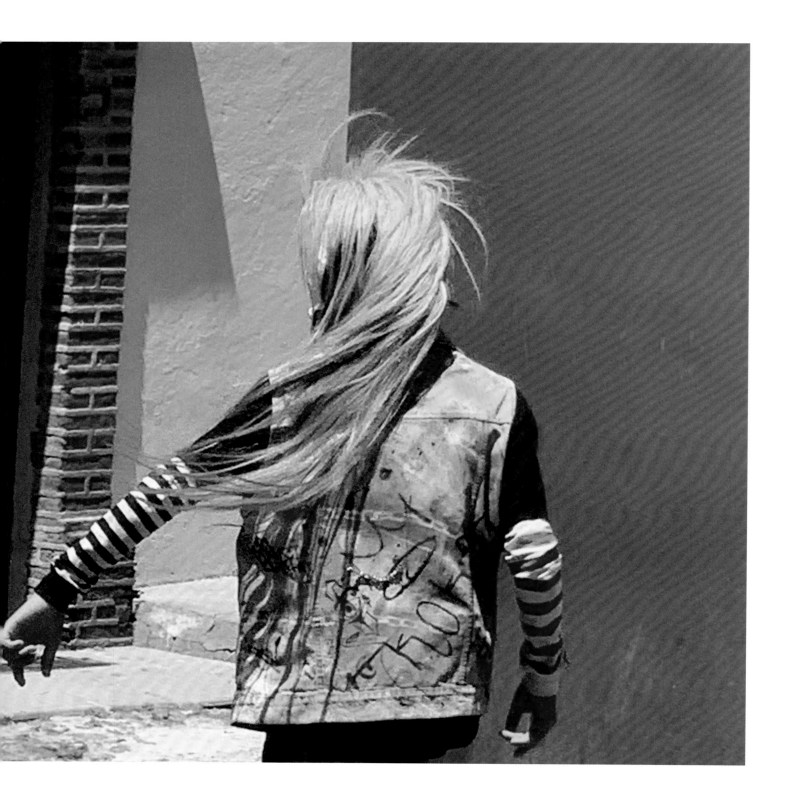

Fear is important to Mexicans. To everyone, but
here people deal with it by using their imaginations.
When my son goes to a dark place, he imagines
himself as a superhero, as Spiderman.
Archetypes help us cope.
This man creates fear. He is dancing in a procession,
for himself, not for us, not for tourists. When I want
to cross the street, I imagine him saying
No. You can't cross. You are not part of this.

El miedo es algo importante para los mexicanos.
Para todas las personas, pero aquí lo afrontan
usando la imaginación. Cuando mi hijo va a un
lugar oscuro se imagina como un superhéroe
como el Hombre Araña. Los arquetipos nos
ayudan a enfrentar el miedo.
Este hombre crea miedo. Está bailando en una
procesión para sí mismo, no para nosotros ni
para turistas. Cuando quiero cruzar la calle, me lo
imagino diciendo *No. No formas parte de esto.*

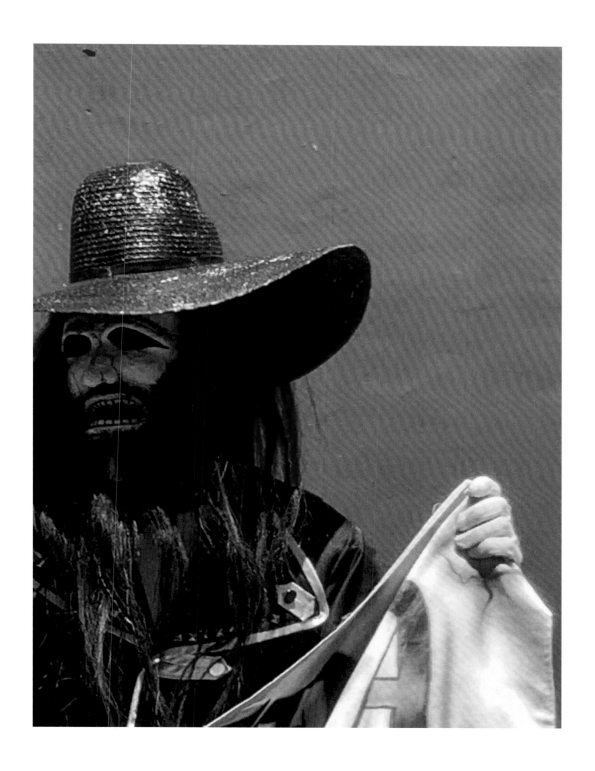

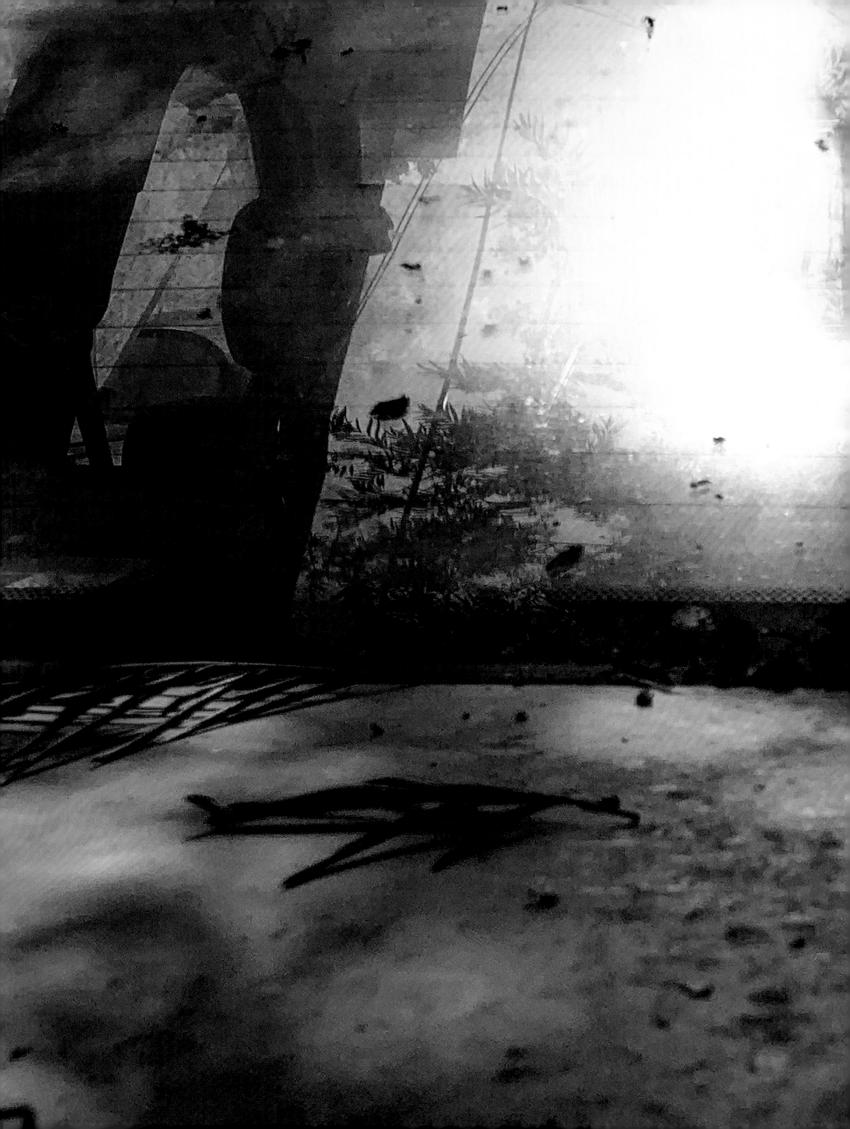

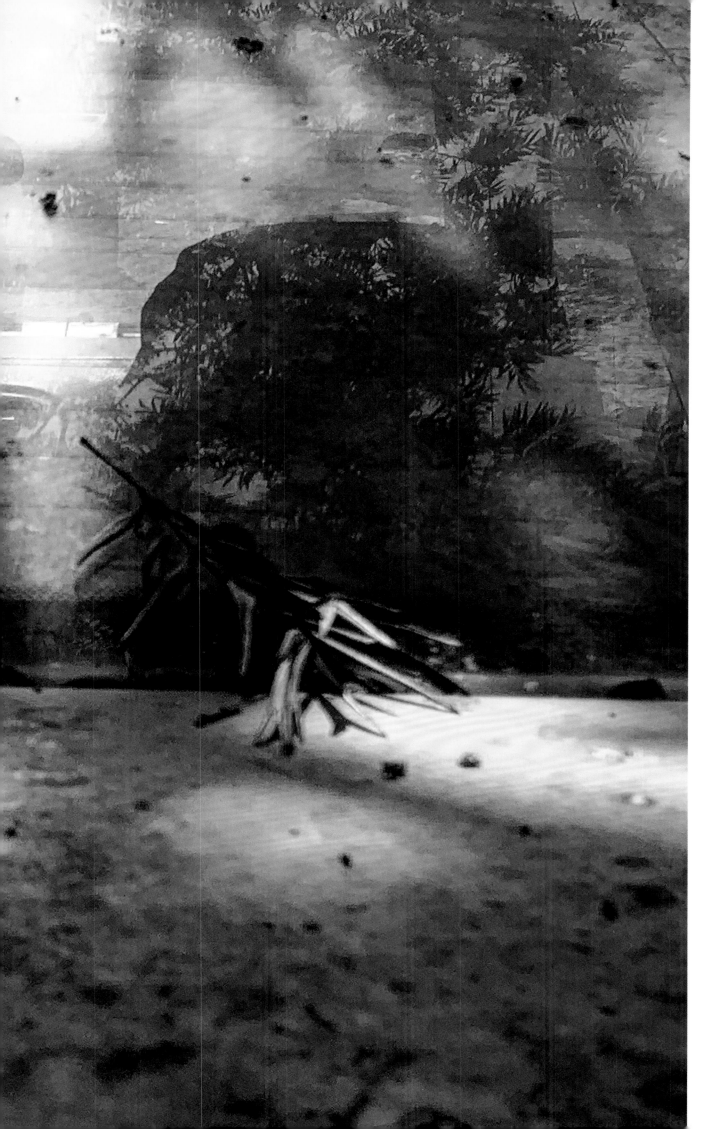

Old record player. A cross. A coke can. Cable. Wire.
Bird food. Damaged disc. Where is the needle?
A plant in a black bag. Heavy blue plastic for
protection against rain. Someone cares enough to
want to protect some of these things. It's not just junk,
although it's that too.
How do these pieces come together? It makes me
think of music—one long song. How would that song
sound? Like an orchestra tuning up, one note, played
on different instruments, making different sounds.

Un viejo tocadiscos. Una cruz. Una lata de Coca
Cola. Cable. Alambre. Comida para pájaros.
Un disco dañado. ¿Dónde está la aguja?
Una planta en una bolsa negra. Una lona de
plástico pesada y azul para protegerla de la lluvia.
Alguien se preocupa lo suficiente para querer
proteger algunas de estas cosas. No son tiliches.
Pero sí, también son tiliches.
¿Cómo se unen estas piezas? Me hace pensar en
la música, en una larga canción. ¿Cómo sonaría
esa canción? Como una orquesta afinándose, una
nota, tocada en diferentes instrumentos, haciendo
diferentes sonidos.

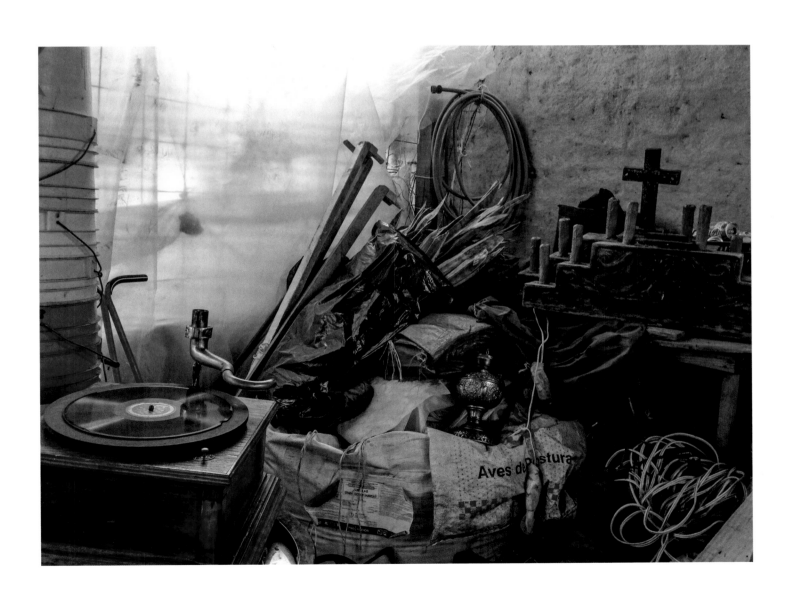

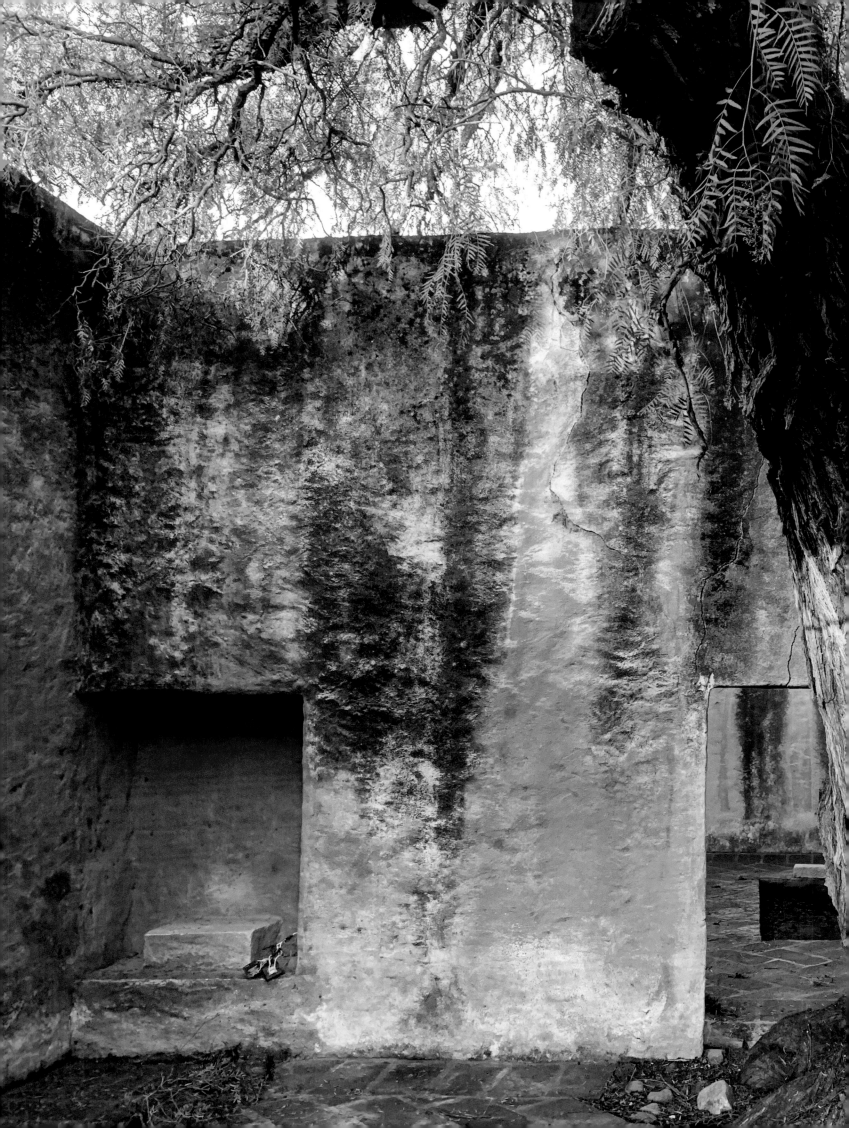

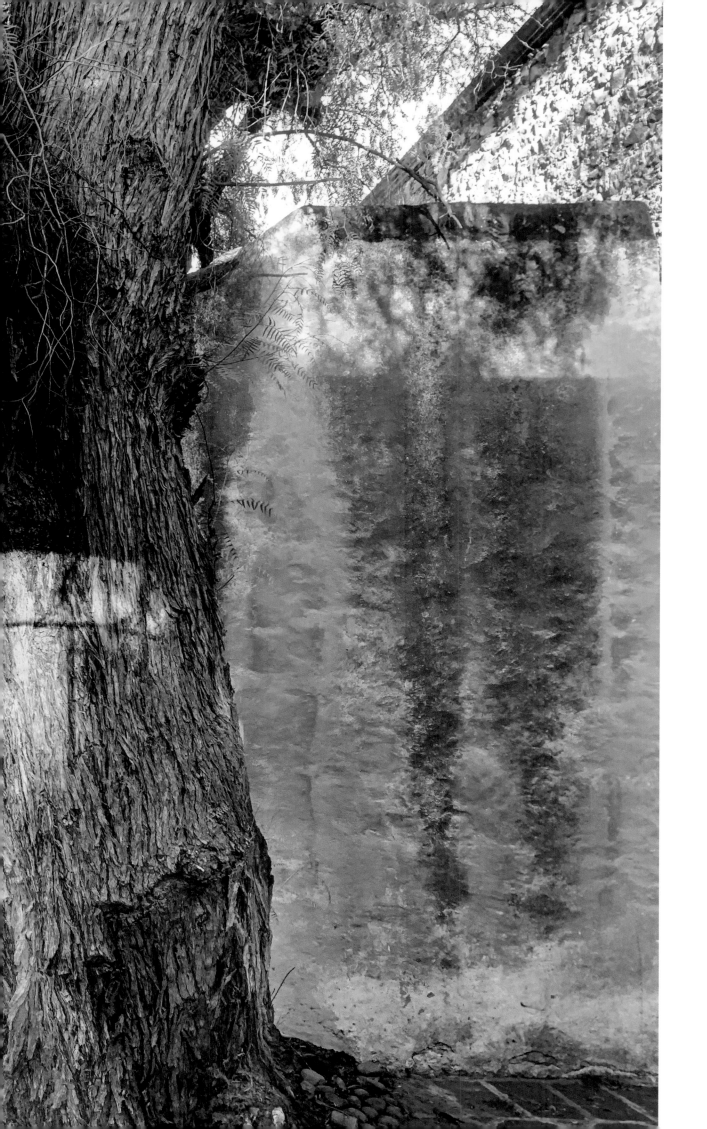

For Mexicans, the Virgen de Guadalupe is the mother. When you're confessing that you did something bad to a priest, he may say "You kill someone? You go to jail." But the Virgen de Guadalupe is more like a friend. You can say to her, "Please forgive me." She is for everyone. But if you're in a fight and someone says, "Fuck your mother," he is not talking about my mother or yours, but about this mother of all Mexicans.

Para los mexicanos, la Virgen de Guadalupe es nuestra madre. Cuando confiesas a un cura que has hecho algo malo, puede que te diga: "Has matado a alguien? Ve a la cárcel." Pero la Virgen es más como una amiga. Puedes decirle: "Por favor, perdóname." Ella es para toda la gente. Pero si estás peleando con alguien y te dice: "¡Chinga tu madre!," no está hablando de su madre ni de la tuya, sino de la madre de todos los mexicanos.

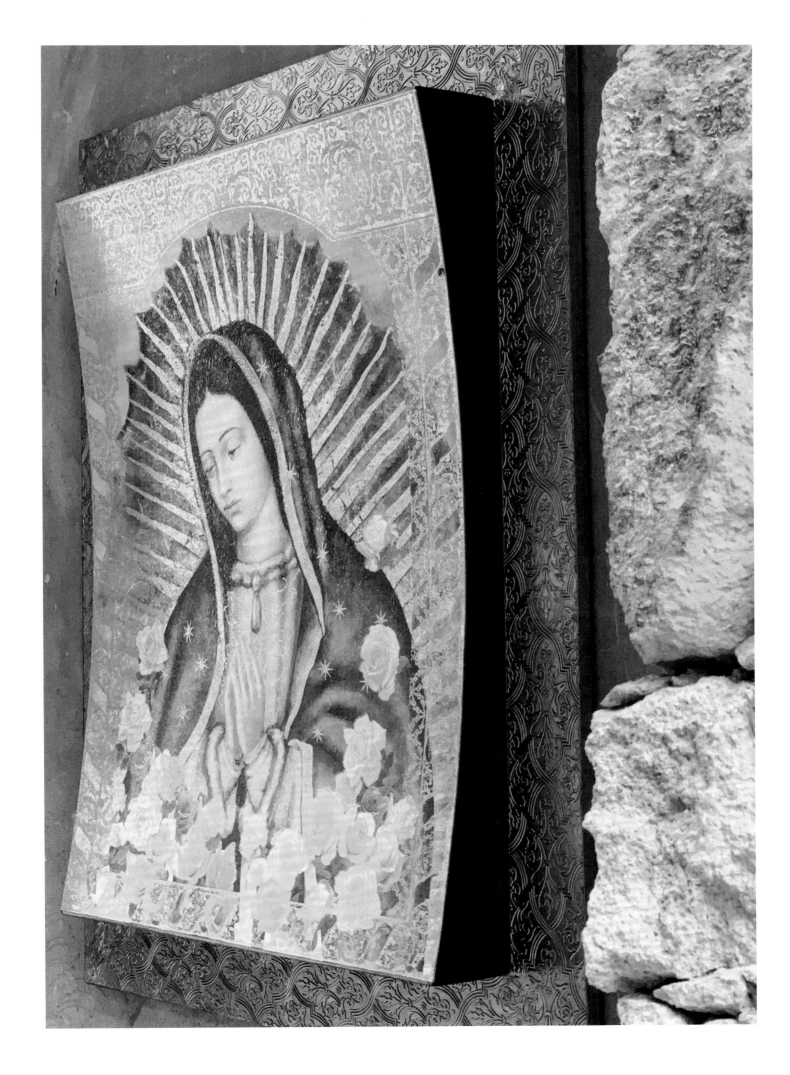

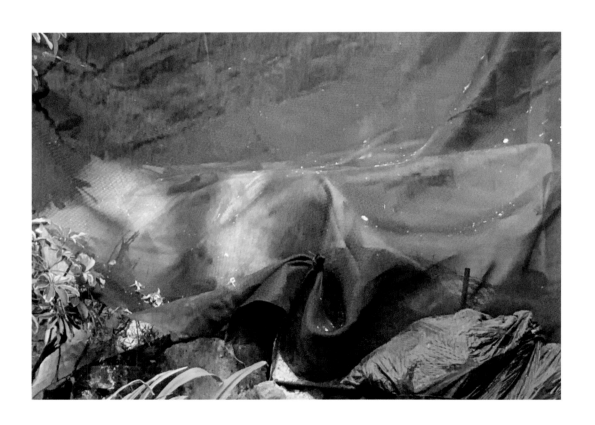

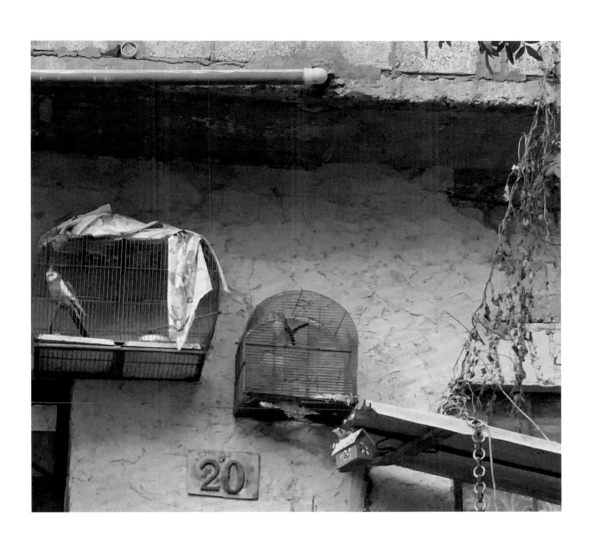

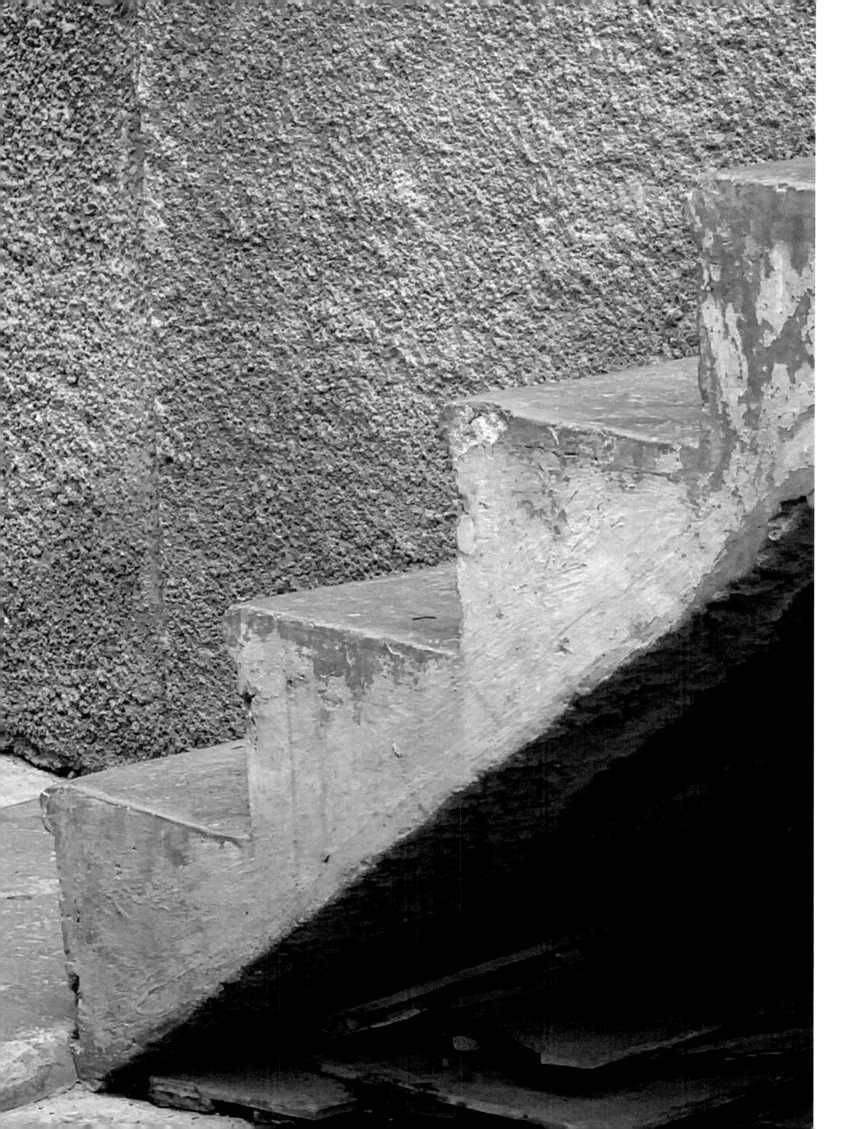

These cacti are old, perhaps more than ninety years. They're very important for Mexico, especially to this region.This plant can live in very hot and very cold places. It doesn't need too much water. It doesn't need a lot of good land. It can live anywhere, even if there's only a small place for them. Mexicans feel a connection with this plant. We want to be like it, strong in harsh conditions, knowing how to survive.

Estos nopales son viejos, tal vez tengan más de 90 años. Son muy importantes para mexicanos, especialmente para esta región. El nopal puede vivir en lugares muy calientes o muy fríos. No necesita mucha agua. No necesita mucha tierra fértil. Puede vivir donde sea, aunque sólo haya un lugar reducido para ellos. Los mexicanos sentimos una conexión con el nopal. Queremos ser fuertes en condiciones duras, y saber sobrevivir.

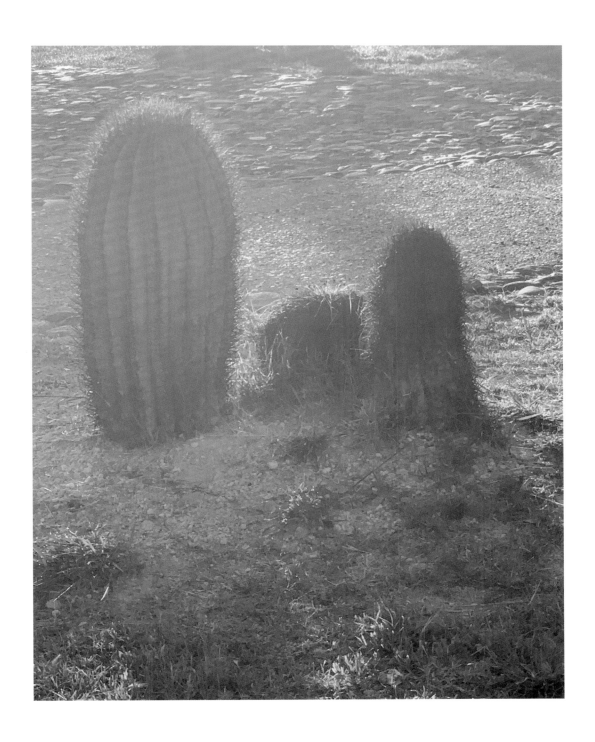

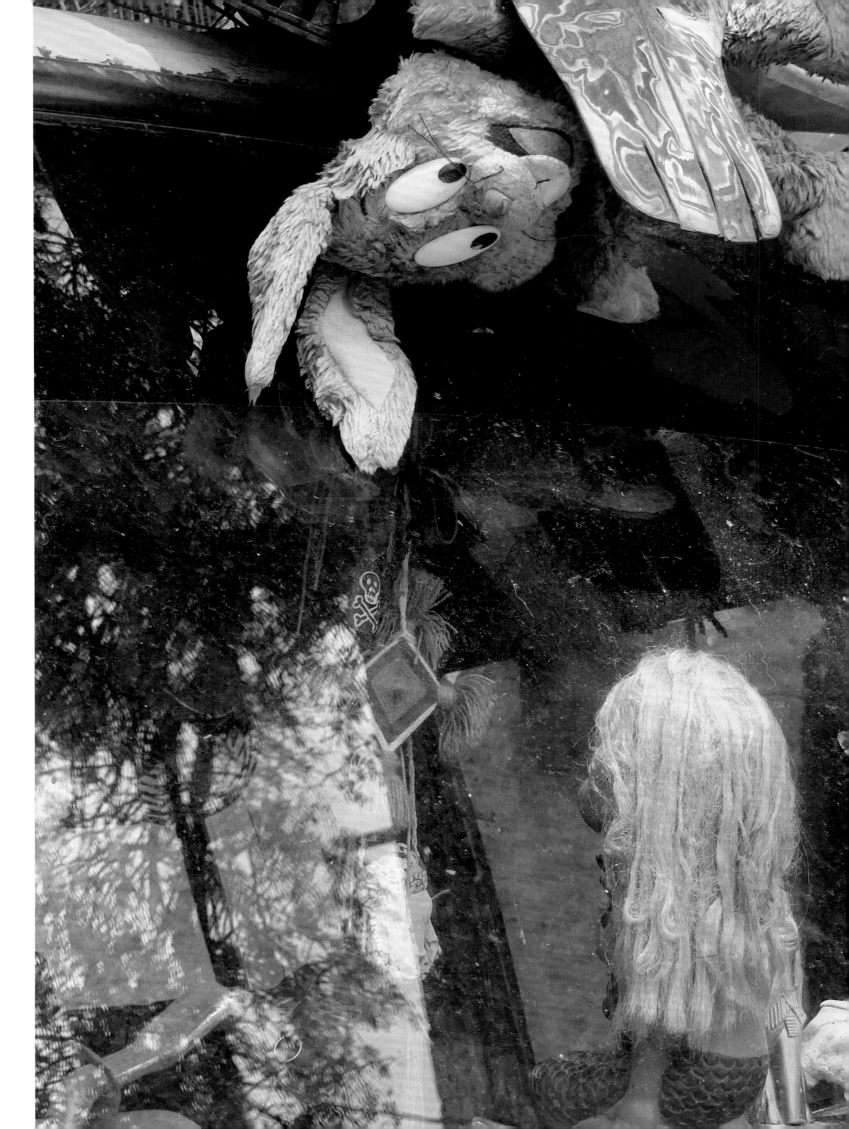

This woman has special hair. You don't often see
this color in a small town, mainly in a city. It's not
a beautiful color—it's for strong women. She has
come to the park in Mexico City where each Saturday
morning people of all ages come to dance *danzon*.
To me, she seems like a contradiction, tough and
vulnerable at the same time. Maybe she is waiting
to be asked to dance.

Esta mujer tiene un pelo especial. No se ve este
color de pelo en un pueblo pequeño, sólo en una
ciudad. No es un color hermoso, es para mujeres
fuertes. Ha venido al parque de Ciudad de México
donde cada sábado por la mañana gente de todas
las edades viene a bailar danzón.
A mí me parece una contradicción, dura y vulne-
rable a la misma vez. Quizá esté esperando a que
la saquen a bailar.

Old walls here are often crumbling, making
a space that opens to what's behind them,
maybe an opportunity for a bird to make a nest.
Plants are always moving, they age, like all life.
The transformation is soft, not like when Kafka's
man becomes a cockroach. More like the Virgen
of Guadalupe.

Aquí, los viejos muros a menudo se desmoronan,
creando un espacio que se abre a lo que hay
detrás, quizá una oportunidad para que un pájaro
haga un nido. Las plantas siempre están en
movimiento, envejecen, como todos los seres
vivos. La transformación es suave, no como
cuando el personaje de Kafka se convierte en
cucaracha. Más bien como la Virgen de Guadalupe.

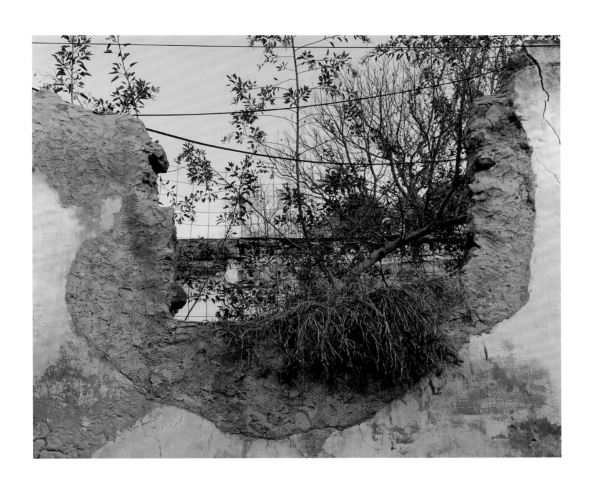

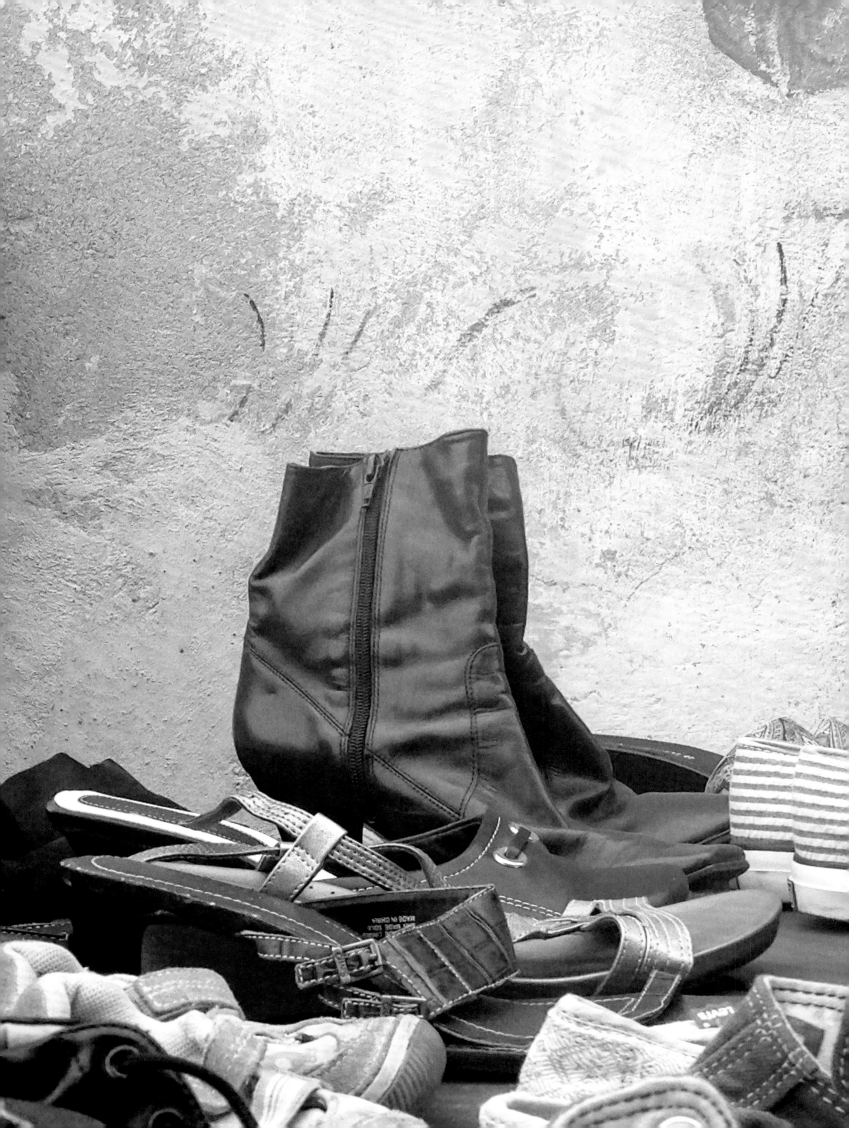

I love to touch. I touch everything. But not these.
These are like people looking at me.
They are standing outside a store like guards.
"Only here to look?" "Not good enough."
I don't want to ask them if I can go in.
No, I don't want to touch these. In the Yucatan,
sometimes people don't touch walls when they feel bad
energy coming from them. They can feel the spirit.

Me encanta tocar cosas. De toda clase. Pero no
esas cosas. Son como personas mirándome.
Están de pie fuera de una tienda, como guardias.
"¿Estás aquí solo para mirar cosas?"
"No es suficiente."
No quiero preguntarles si puedo entrar.
No, no quiero tocarlas. En Yucatán, a veces la
gente no toca las paredes cuando sienten que
emiten malas vibras. Pueden sentir el espíritu.

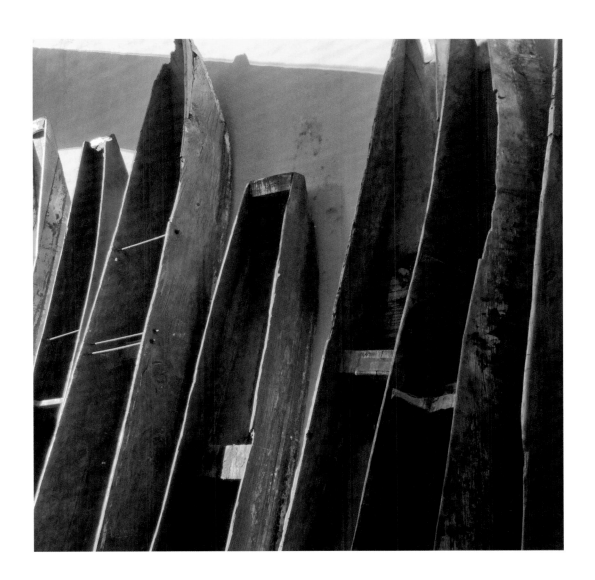

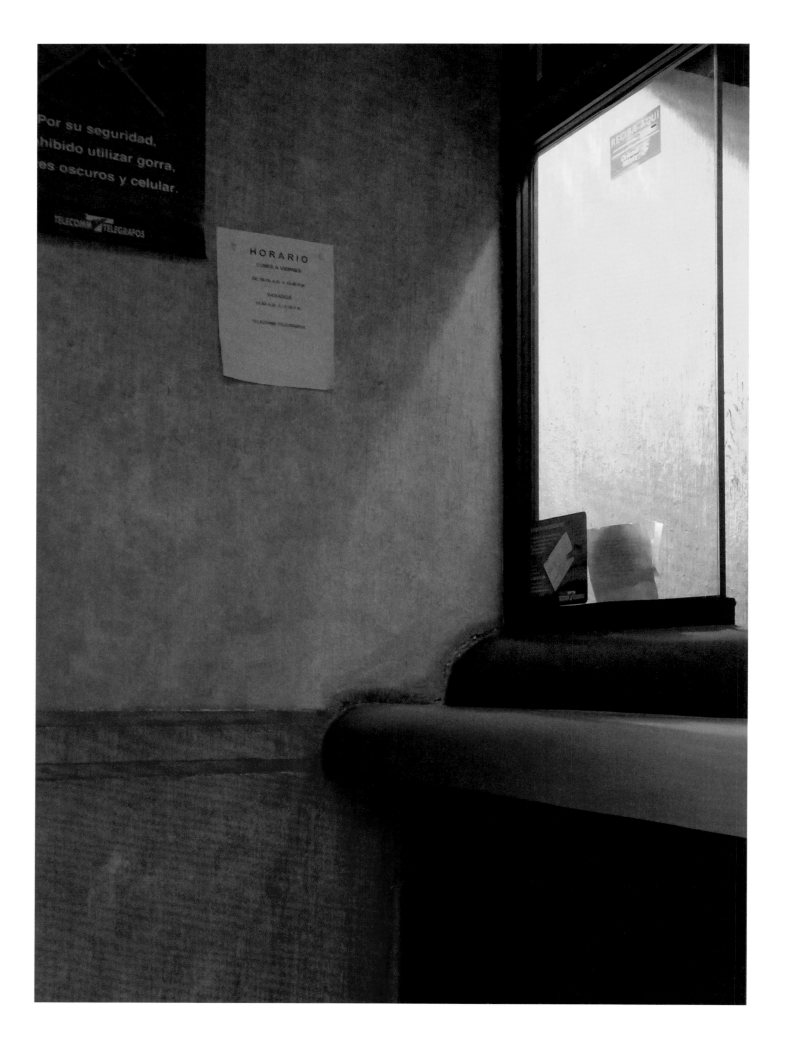

No cell phone
No dark glasses
I am watching you with a surveillance camera.
That's what it's telling me.
You have to wait to get in.
You have to pay money. It's like going to a bank.

No hay un teléfono celular.
Sin lentes oscuros.
Te estoy observando con una cámara de vigilancia.
Eso es lo que me está diciendo.
Tienes que esperar para entrar.
Tienes que pagar.
Es como ir a un banco.

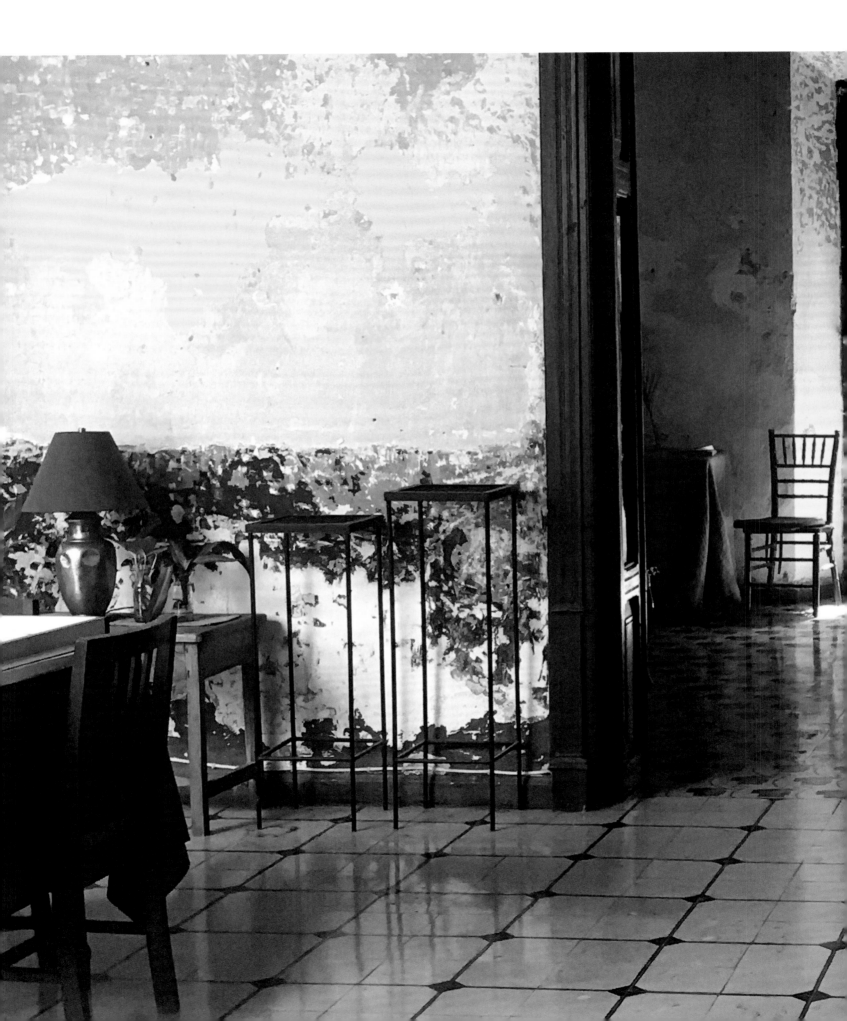

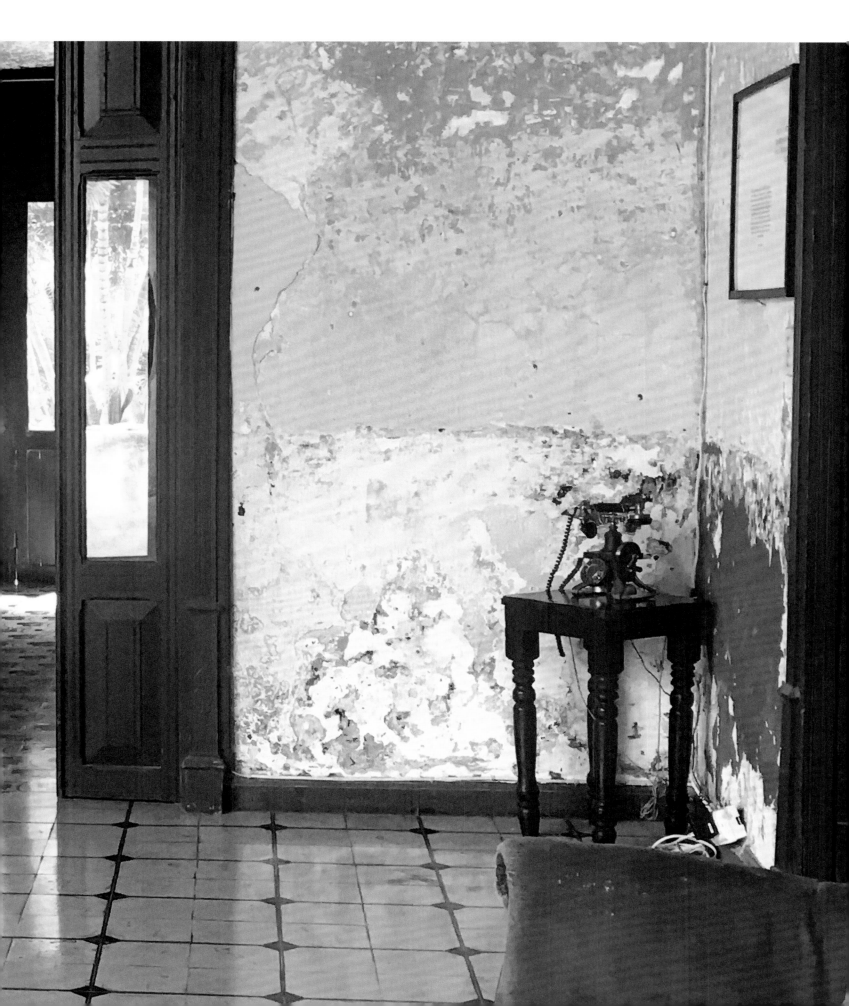

This is a picture of persistence.
Of survival.
The stones are my grandfather.
The pillar is me.

Esta es una imagen de persistencia.
De supervivencia.
Las piedras son mi abuelo.
El pilar soy yo.

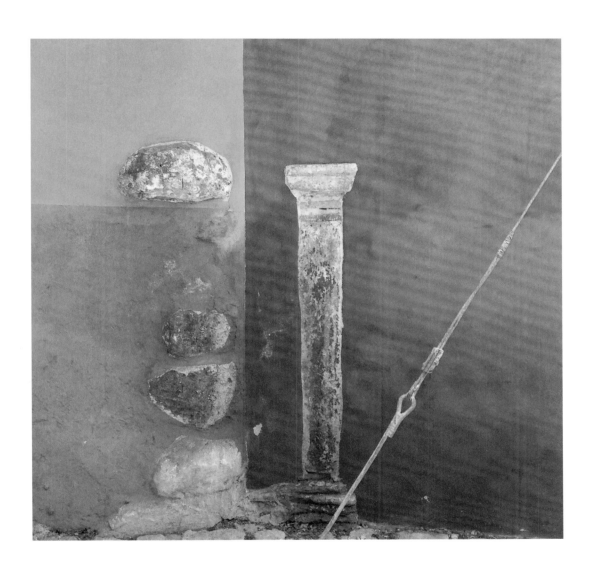

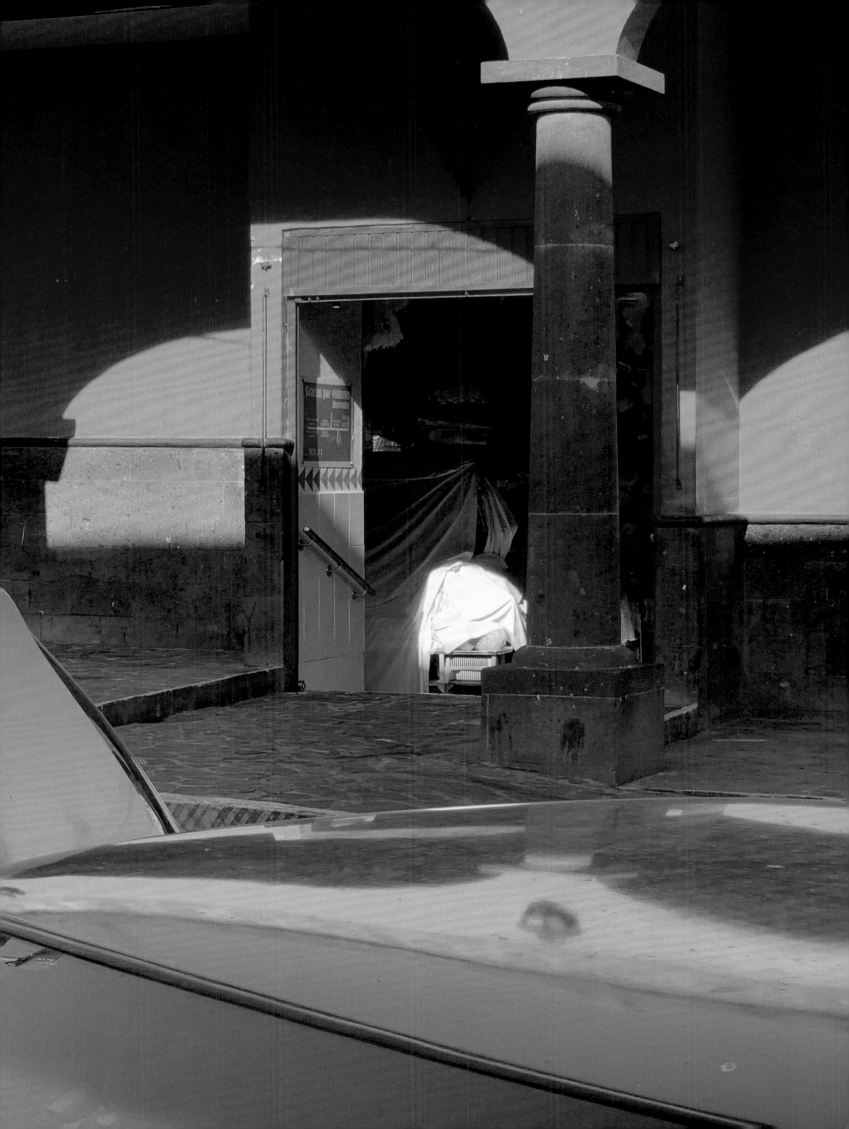

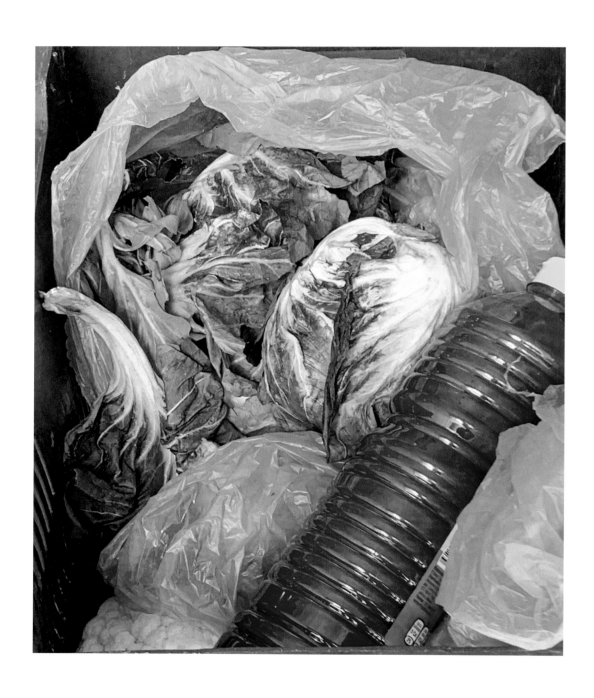

The destiny of cabbage is to be a snack—
cabbage and salsa.
In the lines of the bottle are reflections—
You know that you're there?
If someone ask you to show your passport,
show them this.
He will say, Okay, you can go—
you are Mexican.

El destino del repollo es ser una botana,
repollo y salsa.
En las líneas de la botella hay reflejos,
¿Sabes que estás ahí?
Si alguien te pide que muestres tu pasaporte
muéstrales esto.
Dirá... Bueno, usted puede pasar,
eres mexicano.

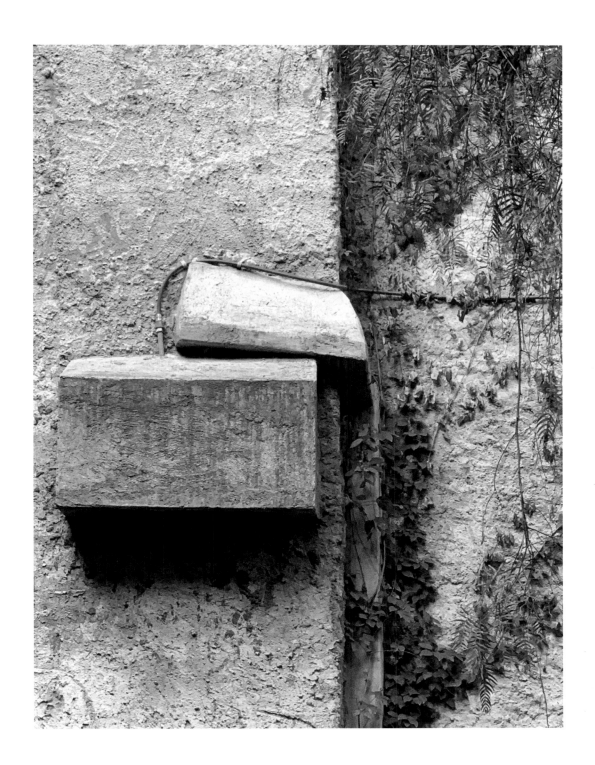

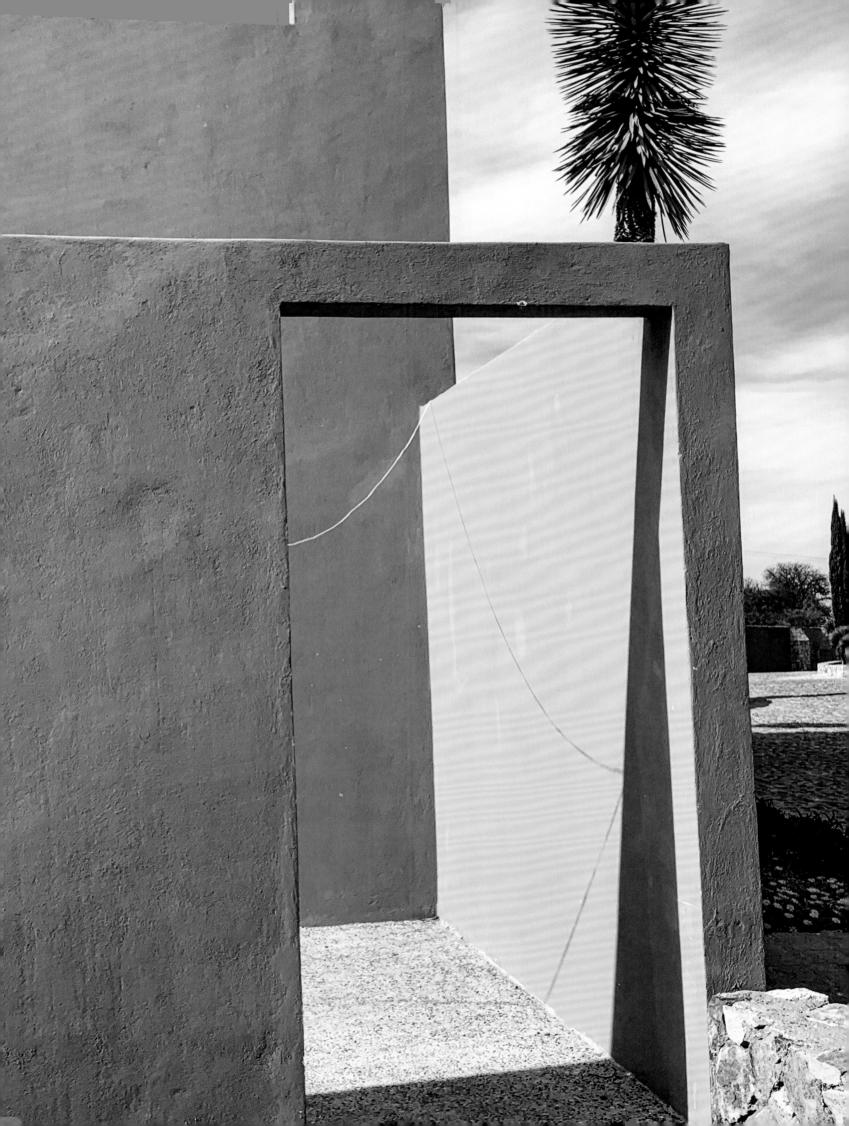

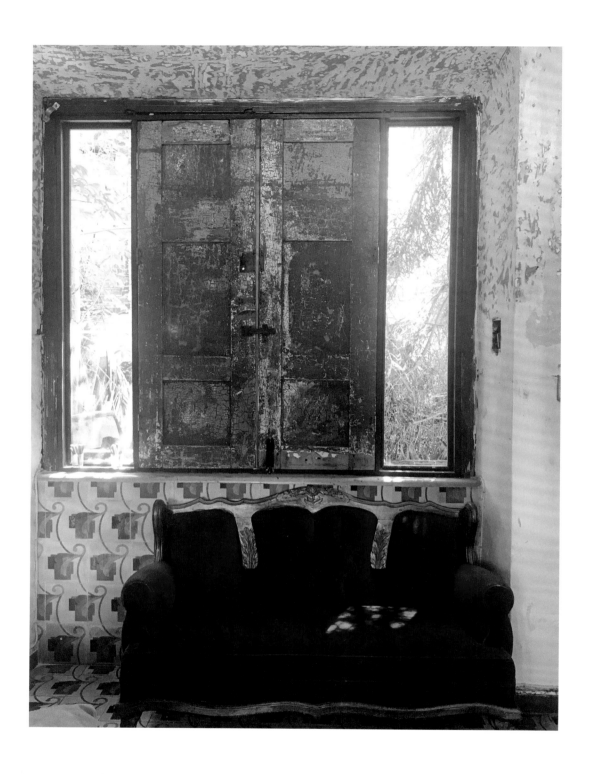

What is this? What was it? A velvet sofa that was
once a banca de iglesia, for kneeling on velvet, maybe
from an old hacienda that had a chapel but is used now
for a hotel? I look and I see beauty, light, composition,
but I don't see what it's used for. The plants outside
have a Japanese quality. Pencils on the window sill?
Something official?
Each picture we have looked at, and then looked again
and more deeply, becomes more of a mystery.

¿Qué es esto? ¿Qué fue? ¿Un sofá de terciopelo
que alguna vez fue un banco de iglesia, para
arrodillarse sobre terciopelo, tal vez de una
antigua hacienda que tenía una capilla pero que
ahora se usa para un hotel? Miro y veo belleza,
luz, composición, pero no veo para qué se usa.
Las plantas exteriores tienen un aire japonés.
¿Para qué hay lápices en el alféizar de la ventana?
¿Para algo oficial?
Cada cuadro que hemos estudiado, y luego re
estudiado de manera más profunda, se convierte
en un misterio mayor.

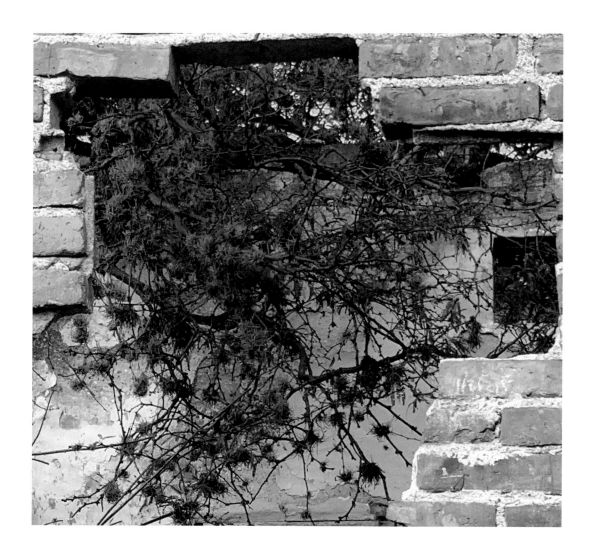

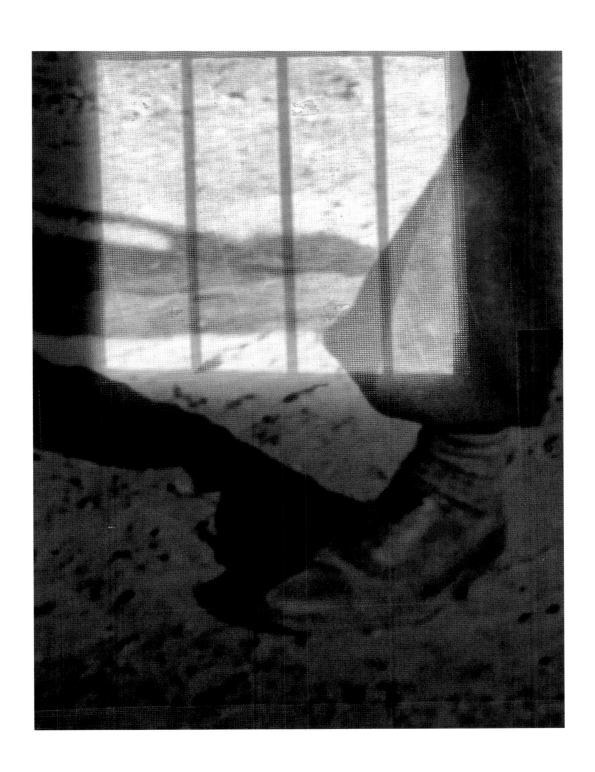

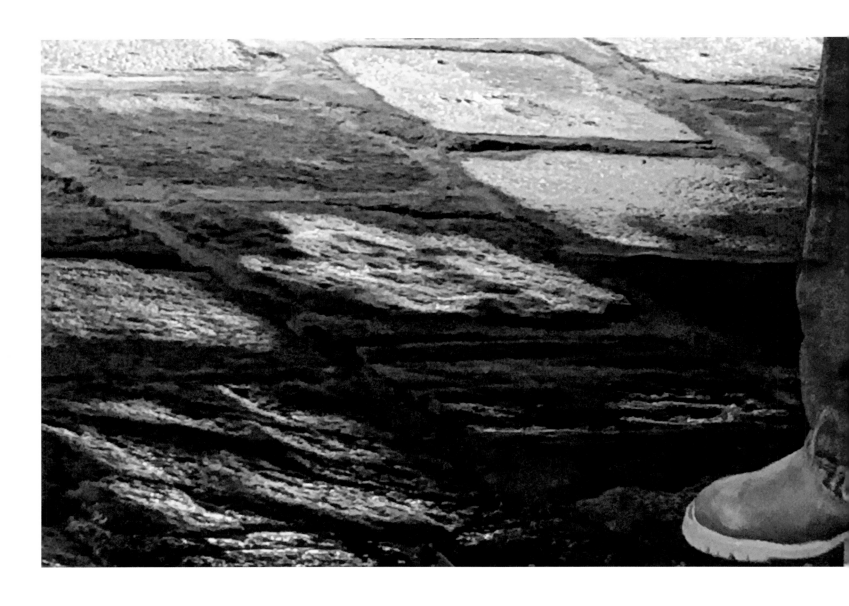

My grandmother does the same thing. It's not like
she's casually sticking a photo in a frame.
She puts as many as twenty or thirty small photo-
graphs along the side of a picture. After the natural
birth of our son at home, my wife felt exhausted.
My grandmother remembered how it felt when
she had her child, and offered my wife a traditional
remedy to recover the energy of her body and soul.
She said, "Take a bath with flowers."
It worked. My wife got better.
She was accepted by my grandmother. This is why
a photograph of my wife is included among the others.
My grandmother is saying to the Virgin, "Please take
care of my son, and his wife and child."

Mi abuela hace la misma cosa. No es que pegue
casualmente una foto en un marco. Ella pone
hasta veinte o treinta pequeñas fotos a lo largo de
un cuadro. Después del parto natural de nuestro
en casa, mi mujer se sentía agotada. Mi abuela
recordó cómo se sintió cuando tuvo a su hijo
y le ofreció a mi mujer un remedio tradicional
para recuperar la energía del cuerpo y del alma.
Le dijo: "Date un baño de flores," y funcionó.
Mi mujer mejoró. Mi abuela aceptó a mi mujer.
Por eso hay una foto de mi mujer entre las demás.
Mi abuela le dice a la Virgen: "Por favor, cuida de
mi hijo, de su mujer, y de su hijo."

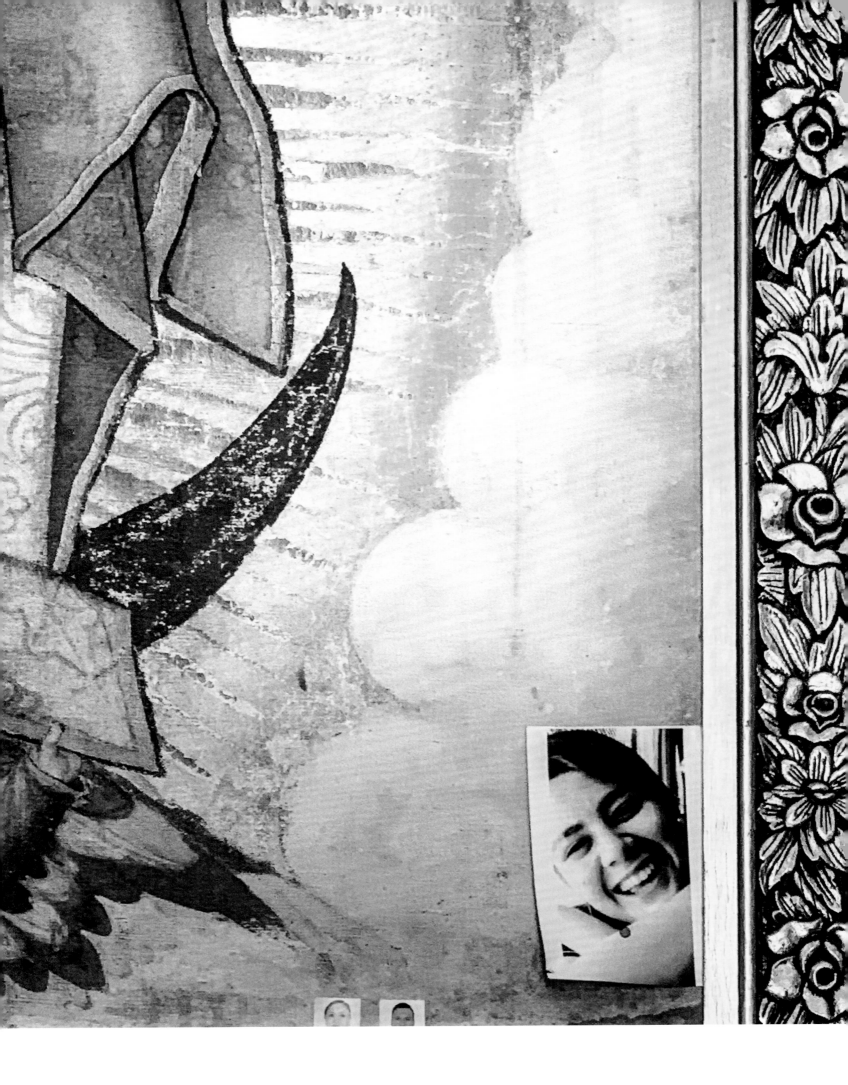

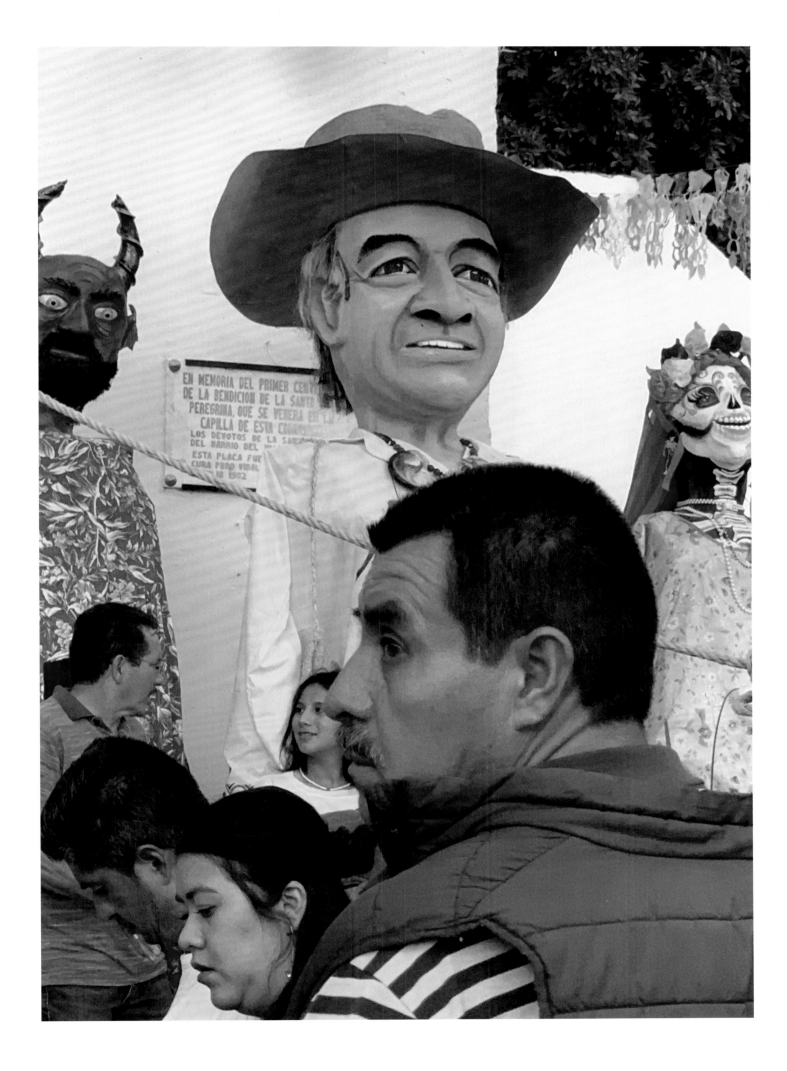

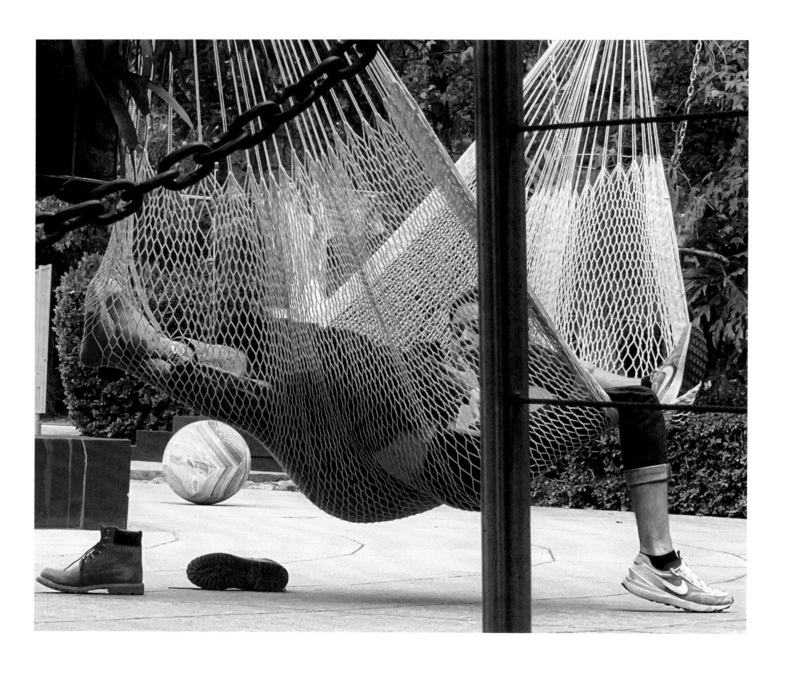

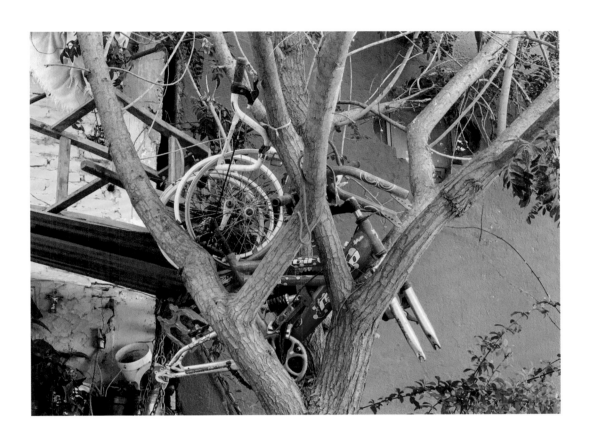

You go down the slide and land on artificial grass
with prickly pear and flowers all around you.

Bajas por el resbaladero y aterrizas en pasto
artificial con nopales y flores a tu alrededor.

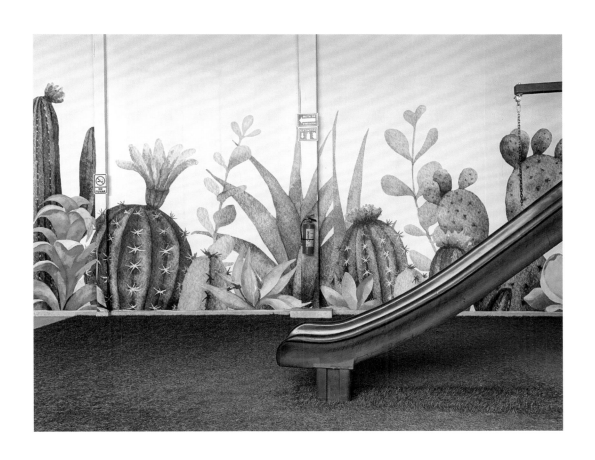

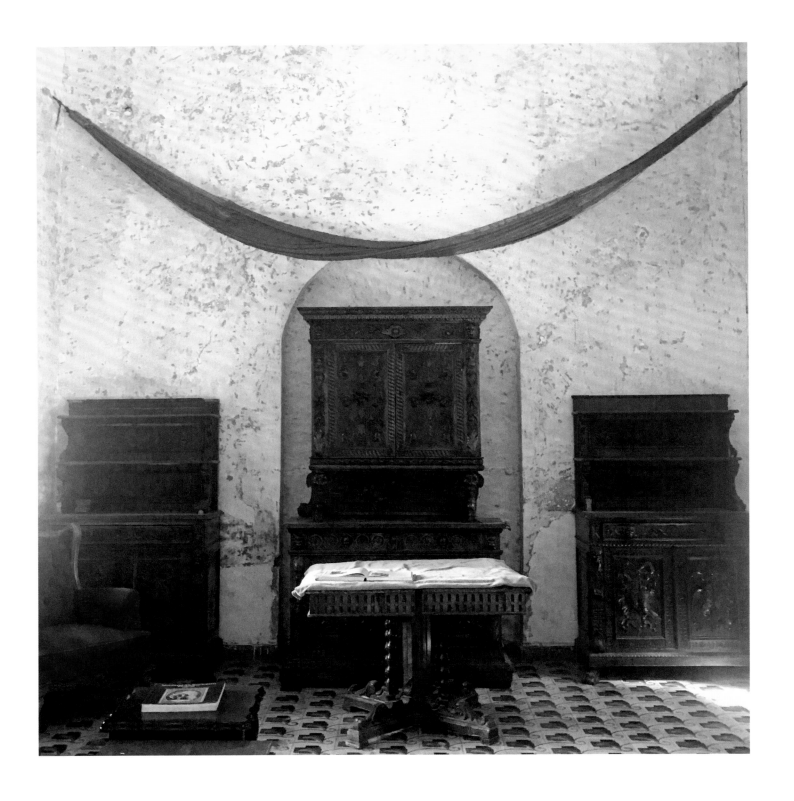

The curve upward is a hammock. Its origin is indigenous. The curve downward is an arch. Its origin is Christian and Arab. This photograph is a small section of something much bigger. This isn't a personal photograph; it's a scenario, as in a theatre. It's a place, with its own demands. Why a hammock there? It's not there for me. But I can improvise with it, to find out what my place can be.

La curva hacia arriba es una hamaca. Su origen es indígena. La curva hacia abajo es un arco. Su origen es cristiano y árabe. Esta fotografía es una pequeña parte de algo mucho más grande. No es una fotografía personal. Es un escenario, como en un teatro. Es un lugar con sus propias exigencias. ¿Por qué hay una hamaca ahí? No está ahí para mí. Pero puedo improvisar con ella, para descubrir cuál puede ser mi lugar.

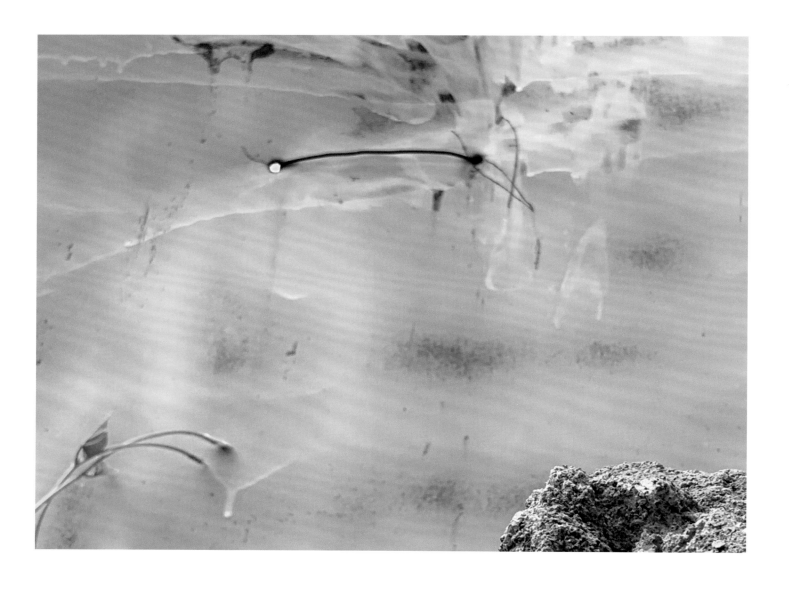

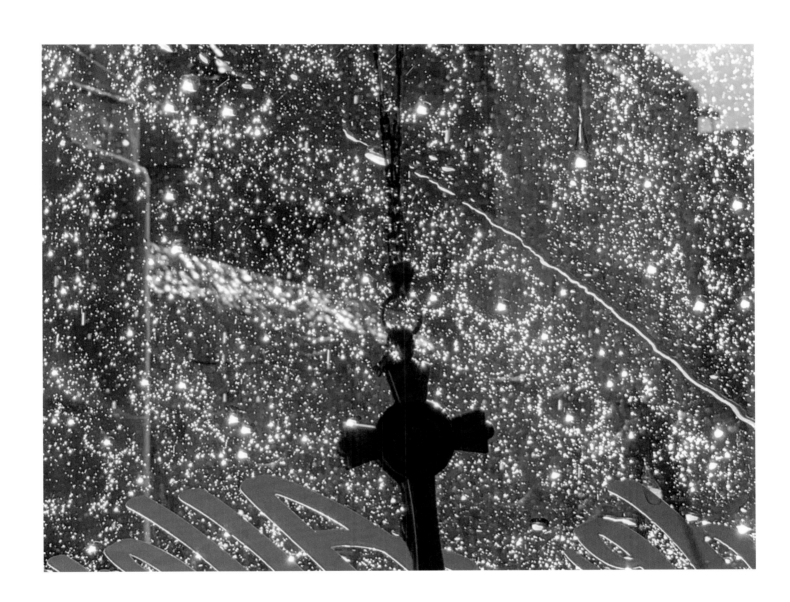

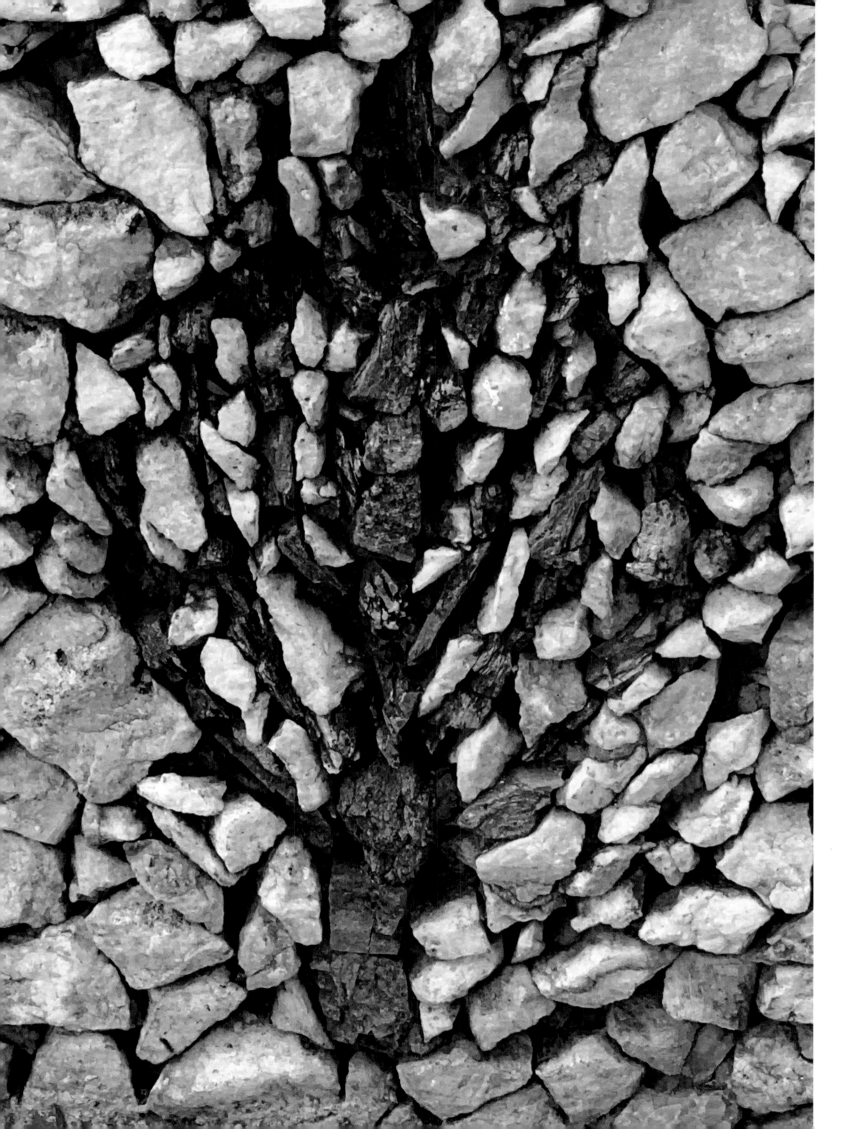

Struck by lightning, this tree is wounded.
But it has healed itself. It's alive.
In this photograph, I can see a turning point.
In one moment, a bolt can change the structure of
the tree, its "personhood," it's identity as a tree.
The world becomes before and after the lightning.
This is like life—the moment of a child being born
that changes everything afterward.

Alcanzado por un rayo este árbol está herido.
Pero se ha curado. Está vivo.
En esta fotografía veo un momento de
transformación.
En un momento un rayo puede cambiar la
estructura del árbol y su "personalidad," y su
identidad como árbol.
El mundo se convierte en un antes y después del
rayo. Es como la vida—el momento en que nace
un niño y como todo cambia después.

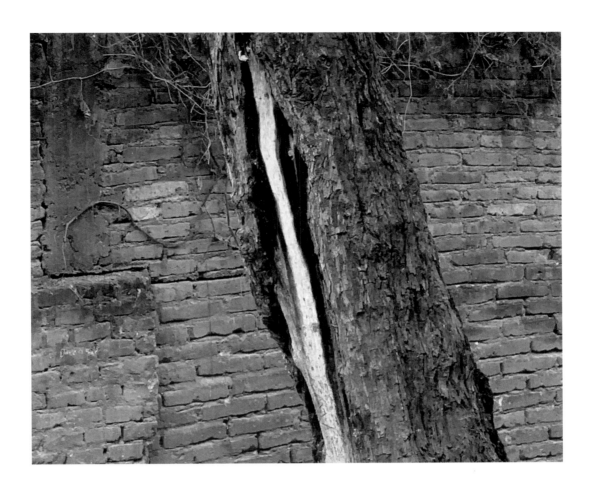

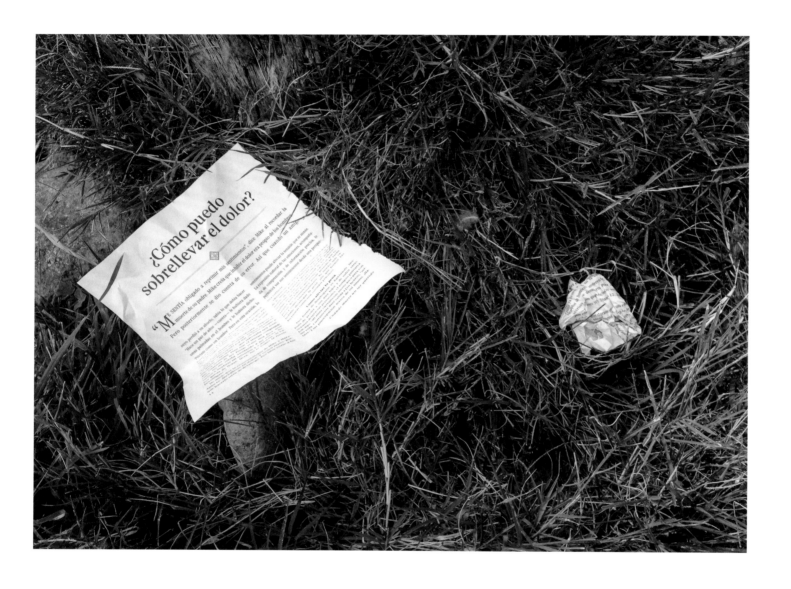

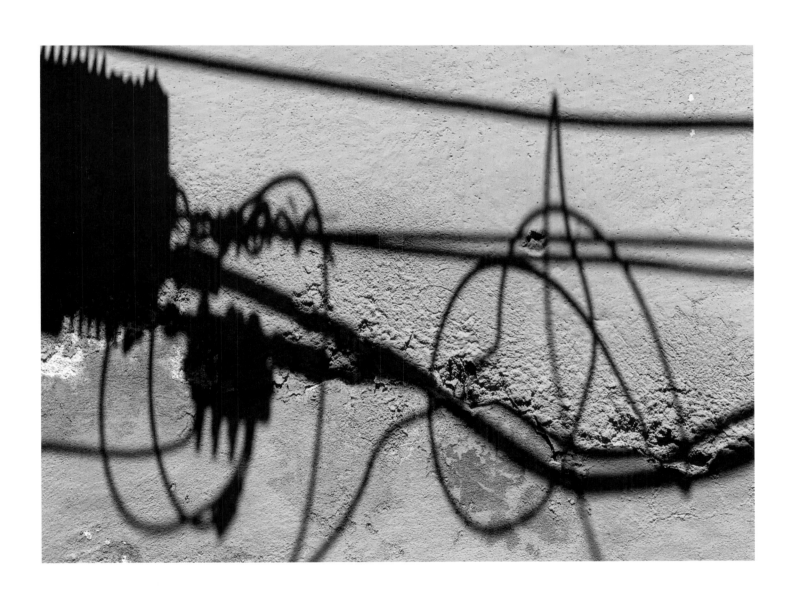

The reflection is contained within the trunk of a tree.
This doesn't seem likely. It goes against what we
expect. But the world is different from how we expect
it to be.
This is a picture of the moment that they come
together—the tree and the reflection, a little like the
moment of taking a photograph. This book is all these
moments—boom!—in one moment.

El reflejo está contenido dentro del tronco del
árbol. Esto no parece probable. Van en contra de
lo normal. Pero el mundo es distinto de nuestras
expectativas.
Esta es una imagen del momento en que se
juntan el árbol y el reflejo, un poco como el
momento en que uno saca una foto. Este libro
se trata de todos estos momentos—¡zaz!—en un
solo momento.

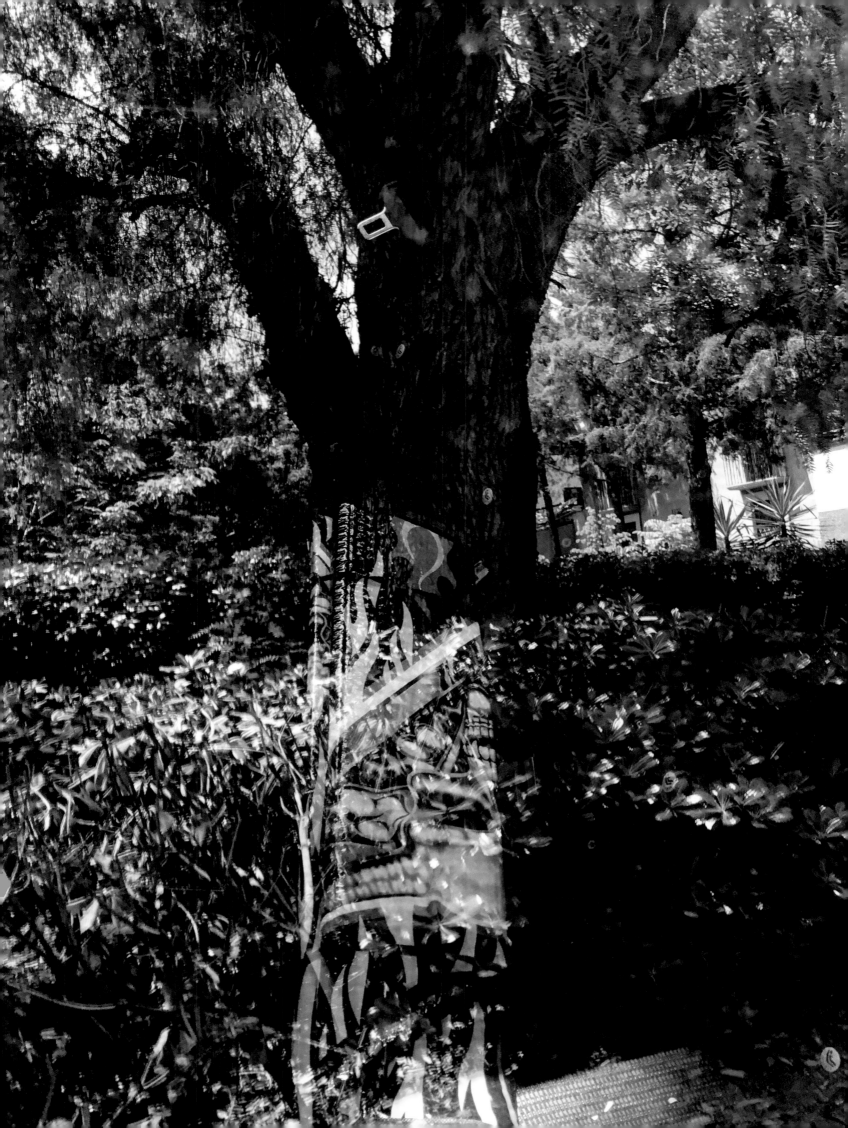

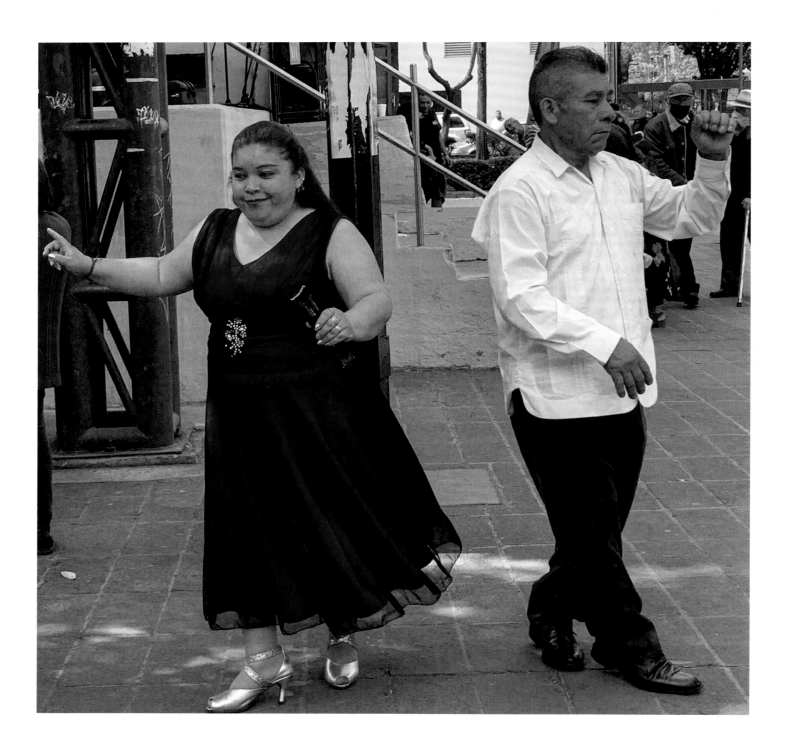

It's not as though the photograph catches them in the midst of movement. It may seem that way but it's the dancers' own stillness. They stay in one position, not looking at anyone, waiting until the music gets faster. Then they dance.

No es que la fotografía los capte en pleno movimiento. Se parece así, pero es la propia quietud de los bailarines. Permanecen en una posición, sin mirar a nadie, esperando a que la música se acelere. Luego bailan.

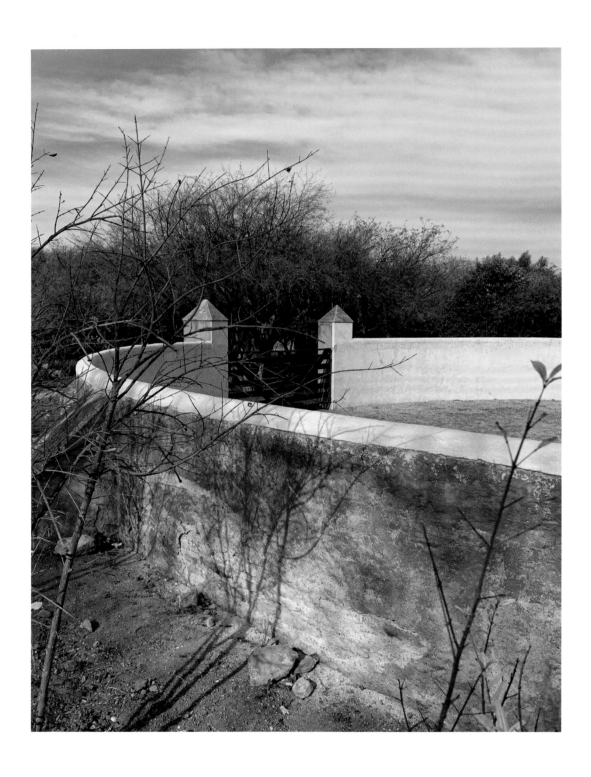

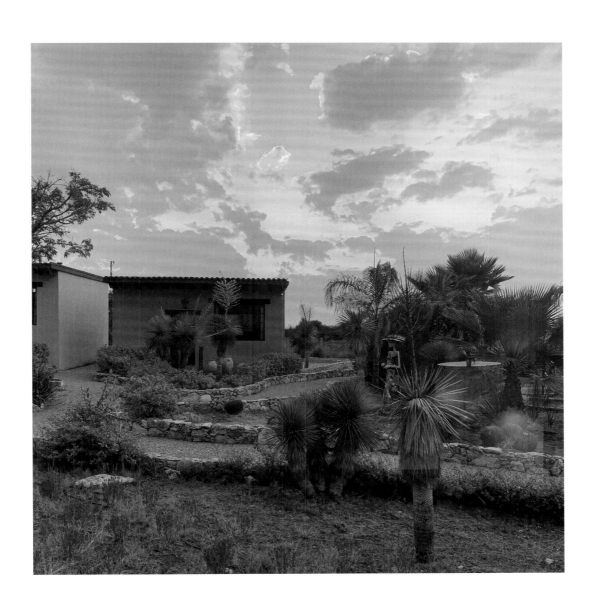

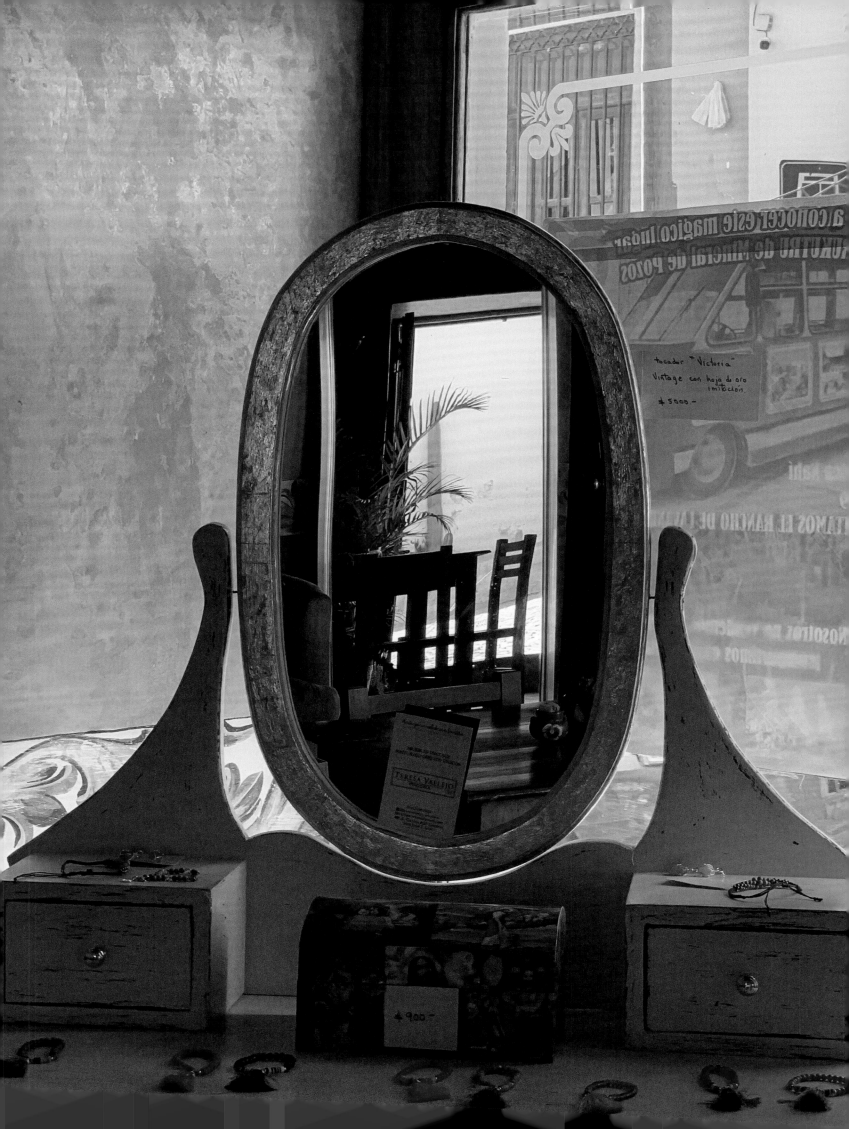

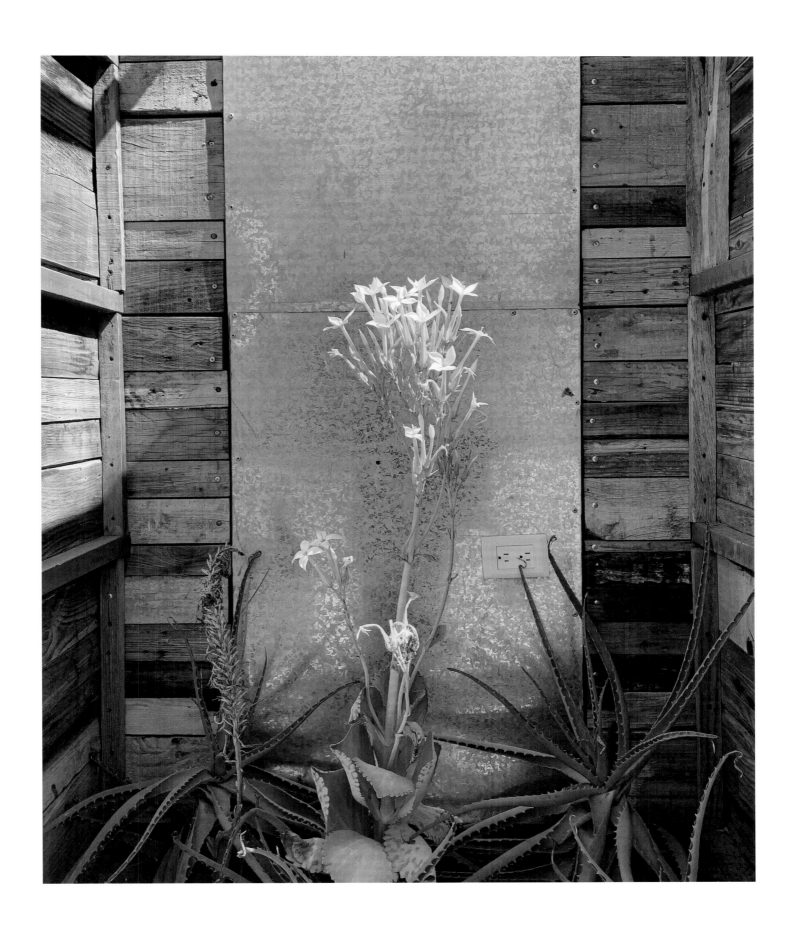

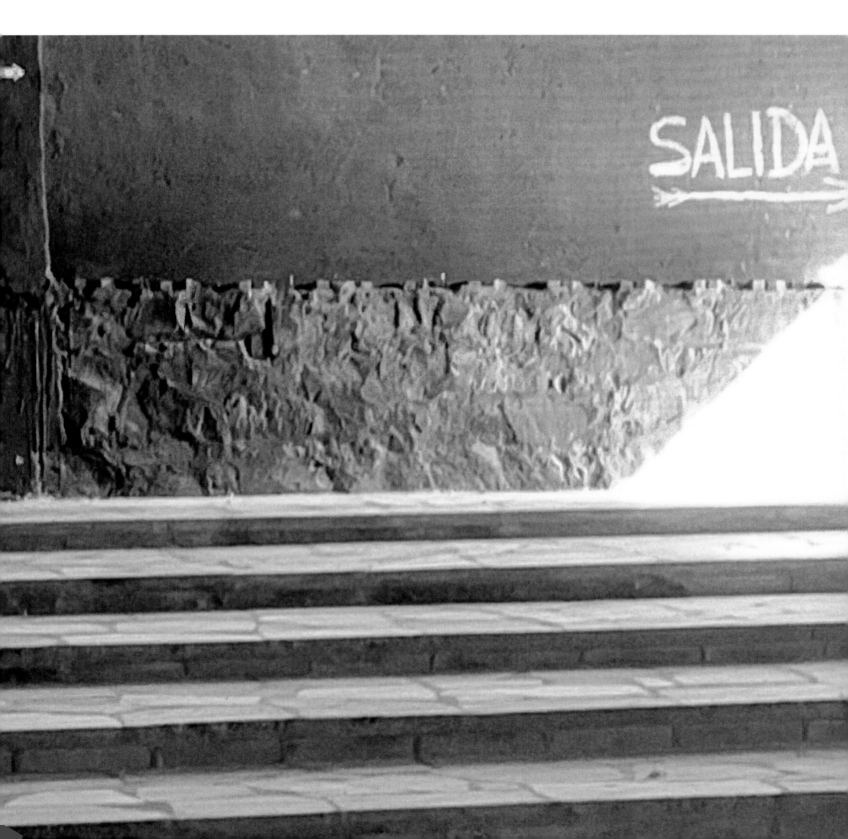

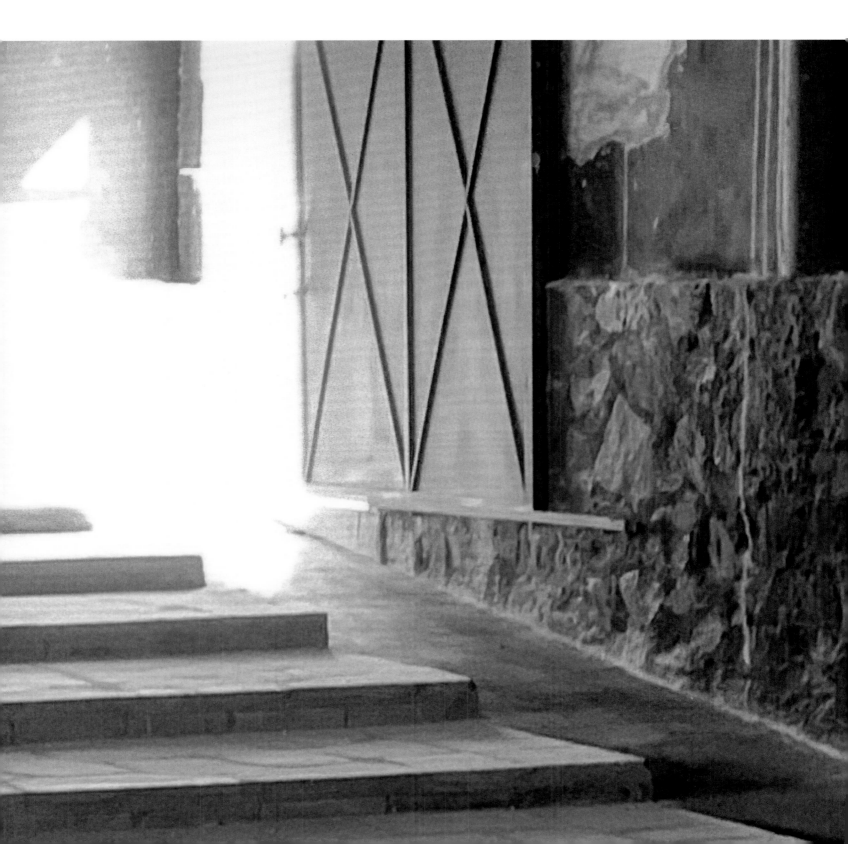

Like a telescope, this window is another portal.
The moment of a photograph is the moment to
open your heart. This is an image at the end; it is
also an image of return. Now you go through the
portal. The child, me, in a shower, being scrubbed,
that is you too.

Como un telescopio, esta ventana es otro portal.
El momento de una fotografía es el momento
abrir el corazón. Esta es una imagen del final.
También es una imagen del retorno. Ahora atra-
viesa el portal. El niño—yo—en una regadera,
siendo bañado. Este niño también eres tú.

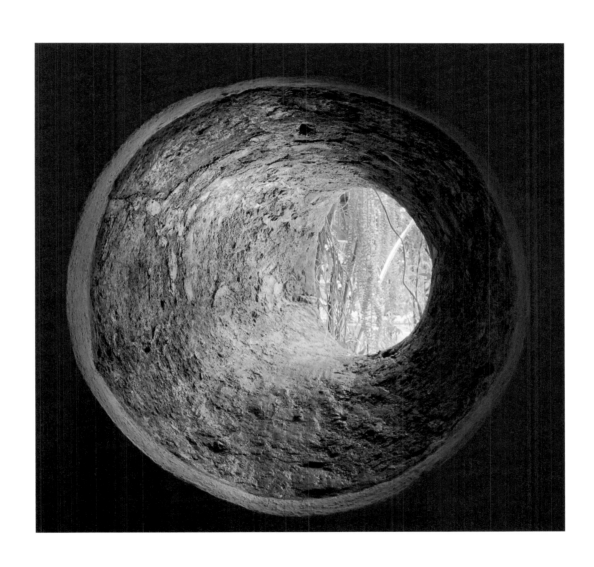

Coda

You'll laugh. But it was so important, when I put sheetrock up on the walls of my studio because then I was able to print photographs on very basic inkjet paper and use push pins to tack the images onto those panels—not something that was possible before on the thick adobe walls of my house in Mexico. I could move them around. I could try out different sequences. Sometimes it was clear when one wanted to be next to another. But there was a larger question: What is the arc of this book? What is its story? Not a linear narrative, because that's not something I do. My life is as a poet of images and of words. And poetry makes leaps. I want the images to make leaps, but then I have to ask myself what are those leaps implying when they are all together, image after image?

I came up with something I thought was banal, that it's a book about life and death. Well, what else is new? I asked myself. Isn't everything about life and death, in Mexico especially? Then I started thinking of a prism with different facets. In my mind I was turning the prism, this facet, that facet. The book starts with the image of the scouring pads, the estrapajos, with the memory of being a child, with the personal and also with an object that binds together many Mexicans. I think this is true for all of my images in this book. By the time we reach the end, as now, I hope that we have turned the prism to come back to the beginning with new eyes, attuned to the multi-dimensionality of all that exists.

Janet Sternburg

Coda

Te reirás, pero fue muy importante cuando puse placas de yeso en las paredes de mi estudio. Pude entonces imprimir fotografías en papel de inyección de tinta muy básico y usar chinchetas para pegar las imágenes en esos paneles, algo que hasta entonces no era posible en las gruesas paredes de adobe de mi casa en México. Podría moverlos. Podría probar diferentes secuencias. A veces era claro cuando uno quería estar al lado de otro. Pero había una pregunta más amplia: ¿Cuál es el arco de este libro? ¿Cuál es su historia? No es una narrativa lineal, porque eso no es algo que yo haga. Mi vida es de poeta de imágenes y de palabras. Y la poesía da saltos. Quiero que las imágenes den saltos, pero entonces tengo que preguntarme, ¿qué implican esos saltos cuando están todas juntas, imagen tras imagen?

Se me ocurrió algo que pensé que era banal: que es un libro sobre la vida y la muerte. Bueno, ¿qué más hay de nuevo? Me pregunté, ¿Todo es de vida o muerte, especialmente en México? Luego comencé a pensar en un prisma con diferentes facetas. En mi mente estaba girando el prisma: esta faceta, esa faceta. El libro parte de la imagen de los estropajos del recuerdo de niño, de lo personal y también de un objeto que une a muchos mexicanos. Creo que esto se aplica a todas mis imágenes en este libro. Para cuando lleguemos al final, como ahora, espero que hayamos girado el prisma para volver al principio con nuevos ojos y estar en sintonía con la multidimensionalidad de todo lo que existe.

Janet Sternburg

About Janet Sternburg

Janet Sternburg is a fine art photographer, a writer of literary books, a maker of theatre and films, and an educator.

Since 1998 when she began taking photographs, her work has appeared in *Aperture* (2002), that same year on the cover of *Art Journal*, and in 2003 in *The Utne Reader* ("A New Lens," 2003), in which she was selected as one of forty international artists and writers who "with depth, resonance, ideas and insights, challenge us to live more fully." A monograph of her photographs, *Overspilling World: The Photographs of Janet Sternburg*, was published in 2016–17 by DISTANZ Verlag with a Foreword by Wim Wenders in which he writes, "Photographers don't have eyes in the back of their heads. Janet Sternburg does." A second monograph followed in 2021 also from DISTANZ Verlag, *I've Been Walking: Janet Sternburg Los Angeles Photographs* taken by Sternburg during the COVID-19 pandemic.

Her photography has been exhibited in solo shows in New York, Los Angeles, Berlin, Milan, Munich, Mexico and Korea, where she received a commission for a full-building installation at Seoul Institute of the Arts. In 2018, the USC Fisher Museum of the Arts presented her solo show LIMBUS. She pioneered in the use of disposable cameras to create images in which elements interpenetrate, a visual world without borders.

Her literary books include the classic two volumes of *The Writer on Her Work*, (W. W. Norton, 1981 and 1991, called "landmarks" and "groundbreaking" by *Poets & Writers* magazine; her papers for that book are now archived at the Harry Ransom Center, University of Texas. Other critically praised books followed, among them *Phantom Limb* (University of Nebraska American Lives Series, 2002) and *White Matter* (Hawthorne Books, 2016), both using a hybrid form of memoir and essay to probe family, neurology, and history, as well as a collection of poetry, *Optic Nerve: Photopoems* (Red Hen Press, 2005).

Other creative work includes her film, *El Teatro Campesino*, a feature length documentary on the Chicano theatre troupe (1969) selected for the New York Film Festival at Lincoln Center; her film *Virginia Woolf The Moment Whole* (1971), broadcast on National Educational Television and winner of a Cine Golden Eagle, as well as her play, *The Fifth String* (2011–2014) about Arab and Jewish expulsions throughout history, produced in Berlin, New York, and Los Angeles.

Sternburg lives in San Miguel de Allende, Mexico and also has a residence in Downtown Los Angeles' Little Tokyo. She has been the recipient of numerous grants, fellowships and artist residencies, among them from the National Endowment for the Humanities and MacDowell. She has taught in the Graduate Media Program at the New School University, and in the Critical Studies School at the California Institute of the Arts. In 2016 she was co-recipient of the REDCAT AWARD, given to "individuals who exemplify the creativity and talent that define and lead the evolution of contemporary culture."

Sobre Janet Sternburg

Janet Sternburg es fotógrafa de bellas artes, escritora de libros literarios, creadora de teatro y cine, y educadora.

Desde 1998, año en que empezó a hacer fotografías, su obra ha aparecido en *Aperture* (2002), ese mismo año en la portada de *Art Journal*, y en 2003 en *The Utne Reader* ("A New Lens", 2003), en el que fue seleccionada como una de los cuarenta artistas y escritores internacionales que "con profundidad, resonancia, ideas y perspicacia, nos desafían a vivir más plenamente". Una monografía de sus fotografías, *Overspilling World: The Photographs of Janet Sternburg*, fue publicada en 2016–17 por DISTANZ Verlag con un prólogo de Wim Wenders en el que escribe: "Los fotógrafos no tienen ojos en la nuca. Janet Sternburg sí los tiene". Una segunda monografía siguió en 2021 también de DISTANZ Verlag, *I've Been Walking: Janet Sternburg Los Angeles Photographs* tomadas por Sternburg durante la pandemia de COVID-19.

Su fotografía se ha expuesto en muestras individuales en Nueva York, Los Ángeles, Berlín, Milán, Múnich, México y Corea, donde recibió el encargo de realizar una instalación completa en el Instituto de las Artes de Seúl. En 2018, el Fisher Museum of the Arts de la USC presentó su exposición individual LIMBUS. Fue pionera en el uso de cámaras desechables para crear imágenes en las que los elementos se interpenetran, un mundo visual sin fronteras.

Entre sus libros literarios figuran los dos volúmenes clásicos de *The Writer on Her Work* (El escritor sobre su obra) (W. W. Norton, 1981 y 1991, calificados de "hitos" y "pioneros" por la revista *Poets & Writers*; sus trabajos para ese libro están ahora archivados en el Harry Ransom Center de la Universidad de Texas. Le siguieron otros libros elogiados por la crítica, entre ellos *Phantom Limb* (University of Nebraska American Lives Series, 2002) y *White Matter* (Hawthorne Books, 2016), ambos con una forma híbrida de memorias y ensayo para indagar en la familia, la neurología y la historia, así como una colección de poesía, *Optic Nerve: Photopoems* (Red Hen Press, 2005).

Otros trabajos creativos incluyen su película *El Teatro Campesino*, un largometraje documental sobre la compañía de teatro chicano (1969) seleccionado para el Festival de Cine de Nueva York en el Lincoln Center; su película *Virginia Woolf The Moment Whole* (1971), emitida en la National Educational Television y ganadora de un Cine Golden Eagle, así como su obra de teatro *The Fifth String* (2011–2014) sobre las expulsiones árabes y judías a lo largo de la historia, producida en Berlín, Nueva York y Los Ángeles.

Sternburg vive en San Miguel de Allende (México) y también tiene una residencia en Little Tokyo, en el centro de Los Ángeles. Ha recibido numerosas subvenciones, becas y residencias artísticas, entre ellas las de la National Endowment for the Humanities y The MacDowell. Ha impartido clases en el Graduate Media Program de la New School University y en la Escuela de Estudios Críticos del California Institute of the Arts. En 2016 fue co-receptora del PREMIO REDCAT, otorgado a "individuos que ejemplifican la creatividad y el talento que definen y lideran la evolución de la cultura contemporánea".

About José Alberto Romero Romano

José Alberto Romero Romano was born in the city of Puebla in 1988. He began his career as a dancer and then studied physiotherapy at the Benemerita Universidad Autónoma de Puebla. After completing his studies he worked as a therapist in Bogotá, Colombia and Veracruz, Mexico. Currently he resides in San Miguel de Allende, Guanajuato, where he specializes in helping his patients to develop their own physical autonomy.

He is also an actor in the theater company El Caldero, where he met his wife and with whom he now has a son. He likes gardening and philosophy. Participating in this book has represented the discovery of a world of layers of realities that connects to the vision of Janet Sternburg.

Sobre José Alberto Romero Romano

José Alberto Romero Romano nació en la ciudad de Puebla en 1988. Comenzó su carrera como bailarín y después estudió fisioterapia en la Benemérita Universidad Autónoma de Puebla. Al terminar sus estudios trabajó como terapeuta en Bogotá, Colombia y Veracruz, México. Actualmente reside en San Miguel de Allende, Guanajuato, donde se especializa en ayudar a sus pacientes a desarrollar su propia autonomía física.

También es actor en la compañía de teatro El Caldero, donde conoció a su mujer y con la que ahora tiene un hijo. Le gusta la jardinería y la filosofía. Participar en este libro ha representado el descubrimiento de un mundo de capas de realidades que conecta con la visión de Janet Sternburg.

Acknowledgements

Agradecimientos

I especially want to thank José Alberto Romero Romano (a.k.a. Alberto), his wife Marisa Avalos Sánchez and their son Jeronimo (a.k.a. Jero). Working and celebrating together has been and is a great joy.

My deep thanks to the DISTANZ Verlag team for their work on *Looking at Mexico / Mexico Looks Back*, for believing in this book at the start, believing in the need for the book to be bilingual, and for making sensitive and sensible contributions throughout: Editorial in Berlin, Matthias Kliefoth and Charlotte Riggert; Design in Cologne: Mathias Beyer, Svenja Hoffritz.

I also want to express deep appreciation to translator Anthony Seidman for his expertise, flexibility, knowledge, and grace.

In the United States, I am very grateful to James Lapine, Rocky Thies, Chris Vasell and Melinda Ward, friends all, each of whom has looked and thought, and shared their perceptions with generosity.

In Mexico, I want especially to thank Flor Zepeda, and Cristina Araiza, each of whom has made our lives possible and given us so much. This has grown into my love for them, as it has too for the extraordinary Arias family, who, among other good works, introduced me to Alberto. I'm honored by these enduring friendships in both countries.

I've been blessed by great dog love, given by Lola, the most interesting and beautiful of standard poodles who has left us but will be in my heart forever.

This is the way I close each Acknowledgements page in all my books, with great love and gratitude to my husband Steven D. Lavine, who is with me and I with him, wholeheartedly, at every step in our lives.

Quiero agradecer especialmente a José Alberto Romero Romano (a.k.a. Alberto), su esposa Marisa y su hijo Jerónimo (alias Jero). Trabajando y celebrando juntos ha sido y es y una gran alegría.

Mi profundo agradecimiento al equipo de DISTANZ Verlag por su trabajo en Looking at *México / México looks back (Miro a México y me devuelve la mirada)*, por creer en este libro al principio, creyendo en la necesidad de que el libro sea bilingüe, y de hacer sensible y contribuciones sensatas en todo: Editorial en Berlín, Matthias Kliefoth y Charlotte Riggert; Diseño en Colonia: Mathias Beyer, Svenja Hoffritz.

También quiero expresar mi profundo agradecimiento al traductor Anthony Seidman por su experiencia, flexibilidad, conocimiento y gracia.

En los Estados Unidos, estoy muy agradecido a James Lapine, Rocky Thies, Chris Vasell y Melinda Ward, amigos todos, cada uno de los cuales ha mirado y pensado, y compartieron sus percepciones con generosidad.

En México, quiero agradecer especialmente a Flor Zepeda, y Cristina Araiza, cada una de quien ha hecho posible nuestras vidas y nos ha dado tanto. Esto se ha convertido en mi amor por ellos, como también lo ha hecho por la extraordinaria familia Arias, quien, entre otras buenas obras, me presentó a Alberto. Me siento honrado por estas amistades duraderas en ambos países.

He sido bendecido por un gran amor de perro, dado por Lola, el más interesante Hermosa de caniches estándar que nos ha dejado pero estará en mi corazón para siempre.

Esta es la forma en que cierro cada página de Agradecimientos en todos mis libros, con gran amor y gratitud a mi esposo Steven D. Lavine, quien está conmigo y yo con él, de todo corazón, en cada paso de nuestras vidas.

List of Works

Many of these photographs were taken in 2022–2023 in the barrios of San Miguel de Allende, Guanajuato, with an iPhone 10 and without manipulation as is the case for all my photographs. Other photographs were taken in different locales in Mexico. Those exceptions are indicated below in parentheses.

Lista de obras

Muchas de estas fotografías fueron tomadas en 2022–2023 en los barrios de San Miguel de Allende, Guanajuato, con un iPhone 10 y sin manipulación como es el caso de todas mis fotografías. Otras fotografías fueron tomadas en diferentes lugares de México. Dichas excepciones se indican a continuación entre paréntesis.

Cover Photograph: San Antonio

Colophon Colofón

Design Diseño
Bureau Mathias Beyer, Svenja Hoffritz

Texts Texto
Janet Sternburg, José Alberto Romero Romano

Translation Translación
Anthony Seidman

Image Editing Edición de imágenes
max-color, Berlin

Production Managment Dirección de producción
Charlotte Riggert, DISTANZ Verlag

Print and Binding Impresión y encuadernación
Druckhaus Sportflieger, Berlin

© Janet Sternburg and y DISTANZ Verlag
GmbH, Berlin

ISBN 978-3-95476-578-2
Printed in Germany Impreso en Alemania

Published by Publicado por
DISTANZ Verlag
www.distanz.de